曹全碑

单字放大本全彩版

墨点字帖 编写

长江出版传媒 湖北美术出版社

图书在版编目（CIP）数据

曹全碑 / 墨点字帖编写 .
—武汉：湖北美术出版社，2017.4（2019.3 重印 ）
（单字放大本：全彩版）
ISBN 978-7-5394-9019-9

Ⅰ．①曹…

Ⅱ．①墨…

Ⅲ．①隶书—碑帖—中国—东汉时代

Ⅳ．① J292.22

中国版本图书馆 CIP 数据核字（2017）第 006449 号

责任编辑：熊　晶

技术编辑：范　晶

策划编辑：墨点字帖

封面设计：墨点字帖

曹全碑
　　　　　　　　　　　　　　　© 墨点字帖　编写

出版发行：长江出版传媒　湖北美术出版社

地　　址：武汉市洪山区雄楚大道 268 号 B 座

邮　　编：430070

电　　话：（027）87391256　　87679564

网　　址：http://www.hbapress.com.cn

E－mail：hbapress@vip.sina.com

印　　刷：武汉精一佳印刷有限公司

开　　本：787mm×1092mm　　1/8

印　　张：8

版　　次：2017 年 4 月第 1 版　　2019 年 3 月第 4 次印刷

定　　价：28.00 元

前　　言

中国书法是汉字的书写艺术,也是一门非常强调技法训练的传统艺术,需要正确的指导和持之以恒的练习。临习经典法帖,既是学习书法的捷径,也是深入传统的不二法门。

我们编写的此套《单字放大本》,旨在帮助书法爱好者规范、便捷地学习经典碑帖。本套图书从经典碑帖中精选有代表性的原字加以放大,展示细节,使读者可以充分揣摩和领会碑帖中的笔意和使转。书中首先对基本笔法加以图解,随后将例字按结构规律分类排列。通过对本书的学习,可让学书者由浅入深,渐入佳境。同时书后还附有精心选编的常用例字和集字作品,可为读者由单字临习到作品创作架起一座坚实的桥梁。

本册从东汉隶书《曹全碑》中选字放大。

《曹全碑》,全称《汉郃阳令曹全碑》,又名《曹景完碑》,因碑主曹全字景完而得名。此碑于东汉中平二年(185)立,碑高272厘米,宽95厘米,碑阳共20行,满行45字,碑阴刻名5列,计53行。碑文记述了曹全的生平和功德。明万历年出土于陕西郃阳(今合阳)县旧城,1956年移至陕西西安,现藏于西安碑林。

《曹全碑》书风典雅秀美、圆润多姿。其用笔方圆兼备、意态醇美;点画柔中带刚、波磔分明;结字平中有奇、疏朗舒展。体现了书家于洒脱中求平稳,于自由中见奔放的艺术匠心,堪称汉代隶书之经典,是学习隶书的首选范本之一。

目　　录

一、《曹全碑》基本笔法详解

　　《曹全碑》结体匀整，秀美飘逸，是汉隶中较规范的代表作之一，其技法相对其他汉碑规律性更强，也更容易掌握。我们从基本笔画入手，介绍其基本笔法以及变化规律，以利于初学者学习。

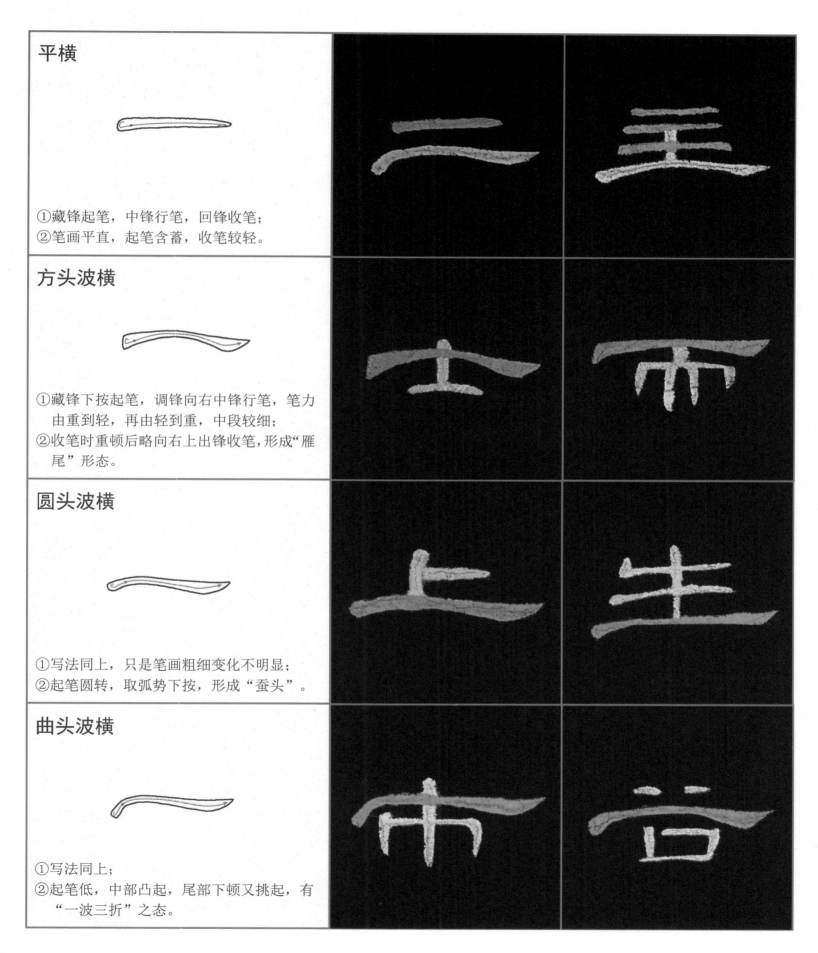

平横

①藏锋起笔，中锋行笔，回锋收笔；
②笔画平直，起笔含蓄，收笔较轻。

方头波横

①藏锋下按起笔，调锋向右中锋行笔，笔力由重到轻，再由轻到重，中段较细；
②收笔时重顿后略向右上出锋收笔，形成"雁尾"形态。

圆头波横

①写法同上，只是笔画粗细变化不明显；
②起笔圆转，取弧势下按，形成"蚕头"。

曲头波横

①写法同上；
②起笔低，中部凸起，尾部下顿又挑起，有"一波三折"之态。

悬针竖 ①藏锋起笔，中锋下行； ②收笔时逐渐轻提出锋收笔，不锐利，需含蓄。	十	中
垂露竖 ①起、行笔同悬针竖； ②收笔时顿笔回锋收笔，形成饱满的尾部。	下	水
回锋斜撇 ①藏锋起笔，向左下取弧势侧锋行笔； ②至末端向左上提笔回锋收笔。	有	在
出锋斜撇 ①写法同回锋斜撇，注意弧度的区别； ②收笔时向左上出锋收笔，形成回钩，与下一笔笔势相连。	又	天
竖撇 ①藏锋起笔，先写一竖； ②至中段后顺势提笔向左下撇出，回锋收笔。	夷	美

横撇 ①藏锋起笔，先写一横，笔力由重到轻； ②至转折处调锋再写一回锋斜撇。	丞	承
斜捺 ①藏锋起笔，向右下行笔，渐行渐按； ②收笔时重顿后向右平出，笔力劲健。	人	及
平捺 ①写法同斜捺； ②笔画较舒展，倾斜角度较小，有"一波三 　折"之态。	之	近
平点 ①写法同短横； ②行笔过程短促，形态饱满。	止	米
竖点 ①写法同垂露竖； ②行笔过程较短，收笔处通常隐于横画之中。	弟	完

3

撇点 ①写法同回锋斜撇； ②行笔过程短，点画饱满。	藥	孛
捺点 ①藏锋圆转起笔，笔力由重到轻； ②出锋收笔。	夹	述
提 ①藏锋起笔，顿笔下按后向右上中锋行笔， 　逐渐轻提出锋收笔； ②注意根据倾斜的角度来把握行笔的方向。	民	功
横折 ①（暗折，如"右"）先写一横，至转折处 　提笔下按，中锋接写竖画，回锋收笔； ②（断折，如"白"）先写一横，提笔另起 　下一笔，行笔收笔同上。	右	白
竖折 ①先写一竖，至转折处顿笔调锋向右写一横， 　轻回收笔； ②转折处注意自然，不露圭角。	世	出

撇折		
①撇折是撇画和横画的组合； ②注意转折处轻重缓急不尽相同,提笔轻过或顿笔再过。		
竖钩		
①写法同竖撇； ②注意笔画转换方向时保持中锋用笔,收笔时可顿按回锋也可出锋。		
戈钩		
①藏锋起笔,向右下弧势行笔,渐行渐按； ②收笔时先重顿再提笔出锋收笔,形同"雁尾"。		
卧钩		
①写法同戈钩； ②弧度平缓,形态舒展细长。		
竖弯钩		
①先写一竖； ②至转折处顿笔调锋向右下取弧势行笔,由轻到重,收笔时由重到轻,缓慢出锋收笔。		

二、主笔法

1．波横为主笔

学习书法除了掌握基本笔画的笔法外，还需要会辨别每一个字中的主笔。不管笔画多少，每个字都有主笔。《曹全碑》结体宽扁，横向取势，故波横为主笔的字较多。波横为主笔时通常是全字中最长的一笔，起到调节平衡的作用。书写时要把握好重心，注意起收笔时的提按变化。以波横为主笔时，并非所有的字都是两边平衡，时有左轻右重的形态，尤需注意。

二

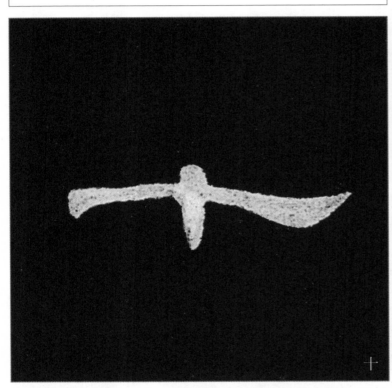

十

七

土

下

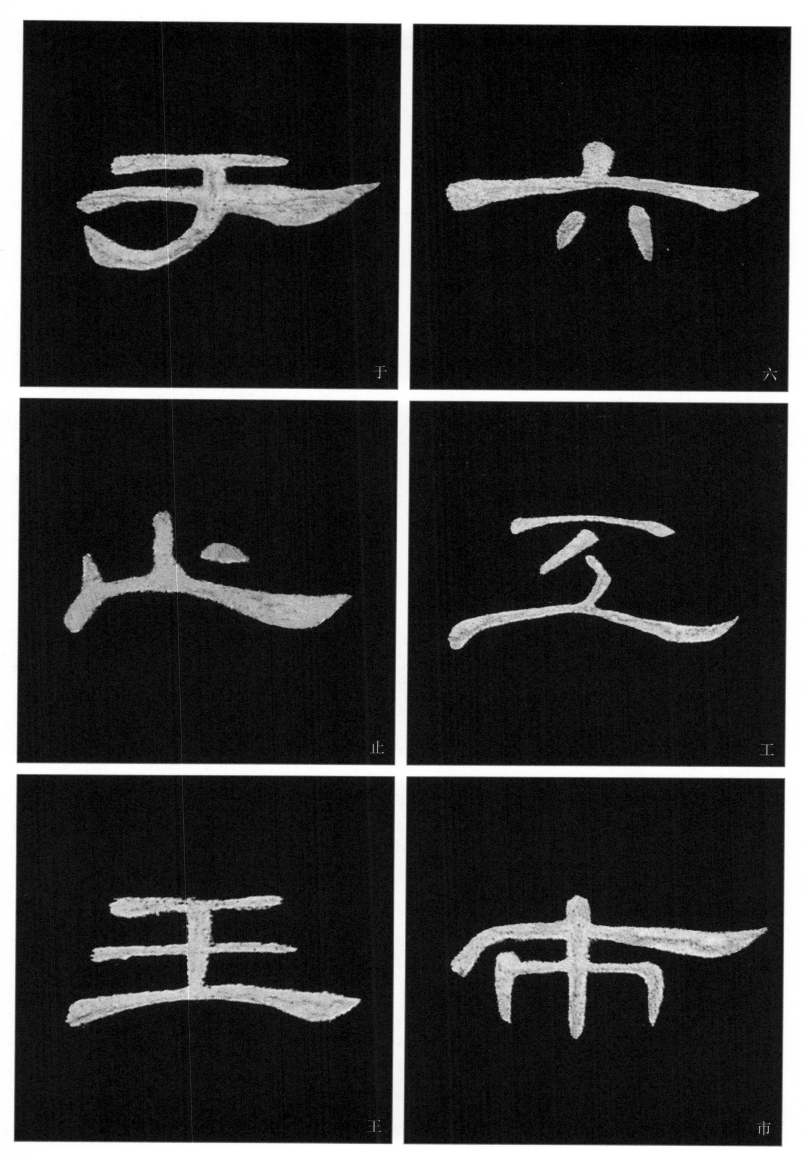

于

六

止

工

王

市

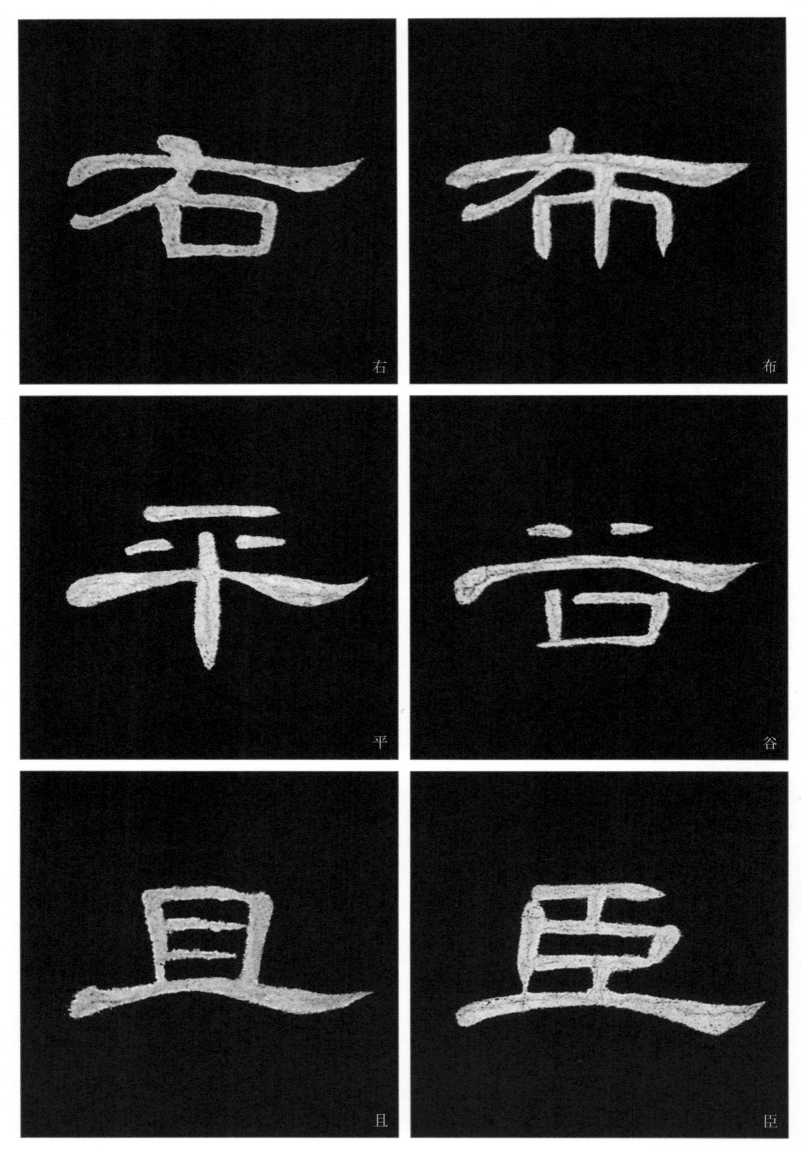

右

布

平

谷

且

臣

2. 竖为主笔

"字之立体在竖画"(清笪重光《书筏》语)。《曹全碑》以竖画为主笔的字中,其竖画通常是整个字的中心,起到支撑整个字的作用,其形状较其他点画略粗。写时要铺毫直下,行笔要稳重果断,收笔时重心不得偏移。

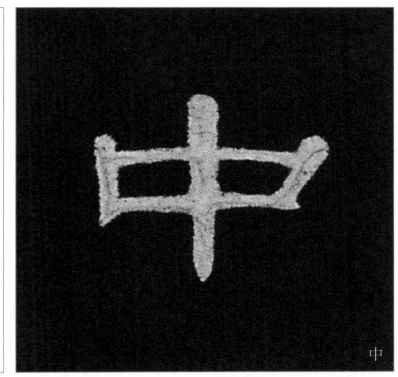

中

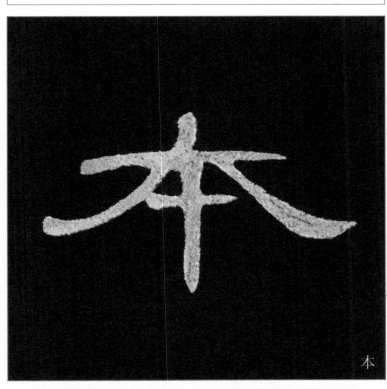

本

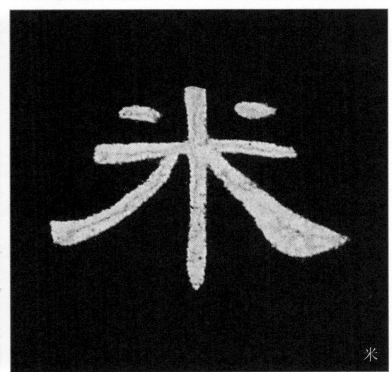

米

秉

弟

3. 撇为主笔

撇为主笔时，字重心左移。书写时大都取弧势，且笔画粗壮，收笔时回锋要有轻重的变化。

少

方

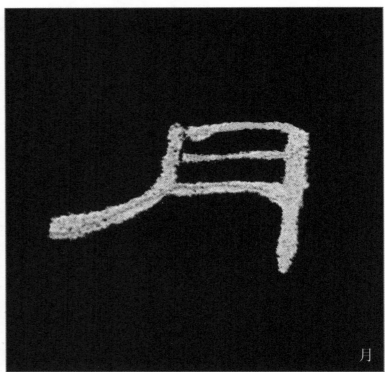

月

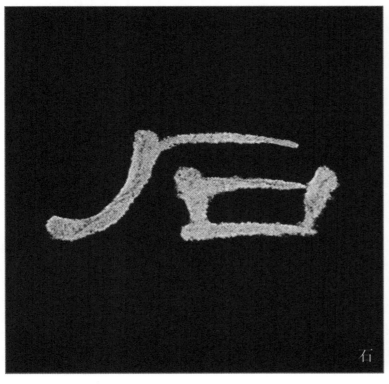

石

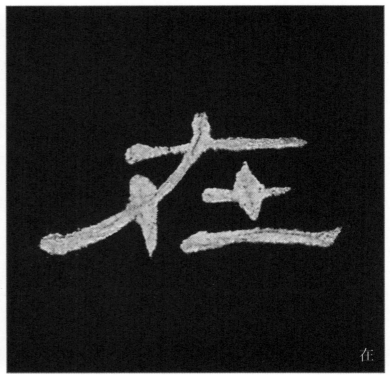

在

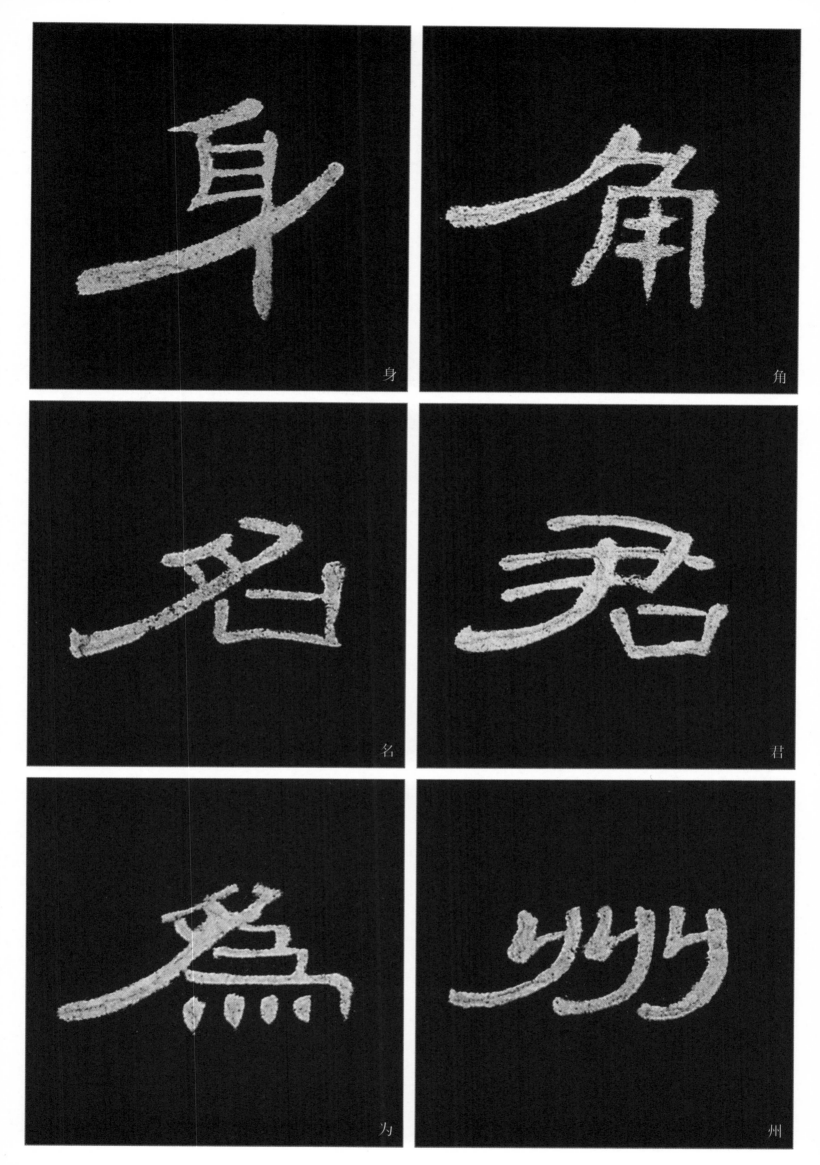

身

角

名

君

为

州

4. 捺为主笔

　　捺有斜捺、平捺两种。捺画为主笔时通常是强化右部，尤其是平捺。其形状与波横有相似处，行笔的起伏提按变化多，有"一波三折"之态。书写时要注意行笔中的顿挫。

人

之

反

及

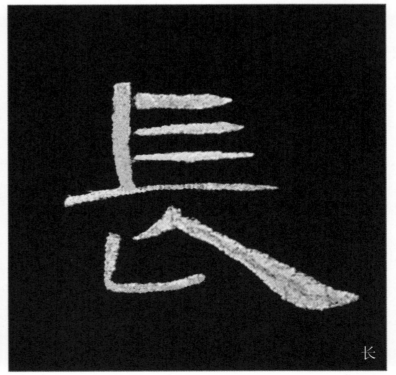

长

5. 撇捺组合为主笔

撇捺同时出现时，左伸右展，互相呼应，构成整个字中最宽大的部分，此时撇捺均为主笔。书写时仍要区别孰轻孰重。

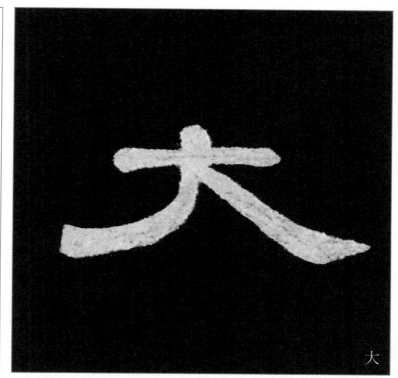

大

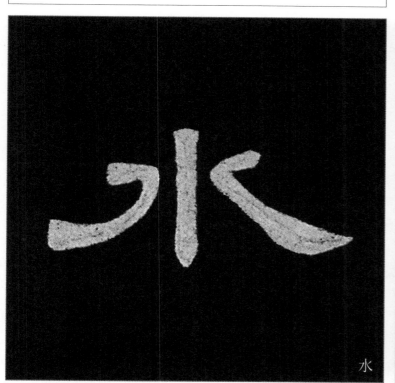

水

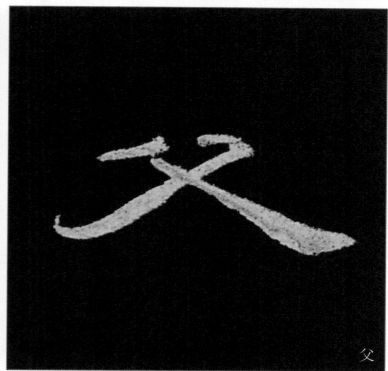

父

不

亥

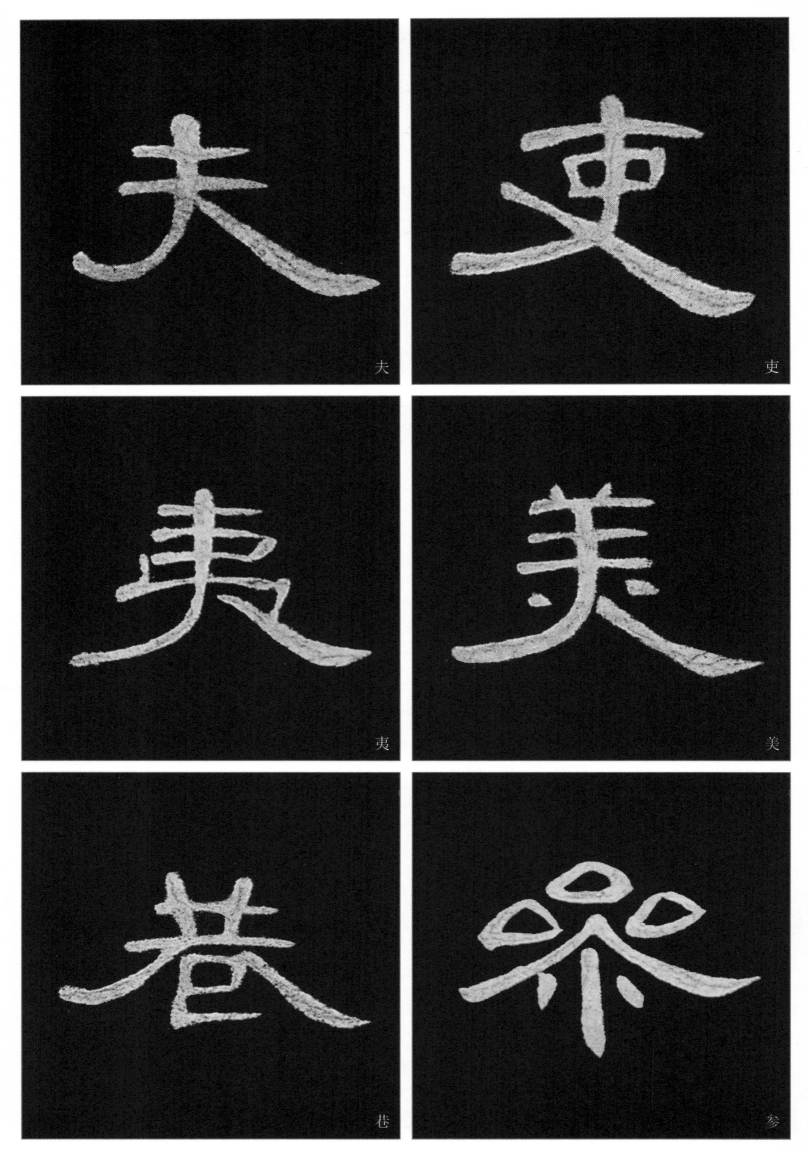

夫

吏

夷

美

巷

参

6. 钩为主笔

隶书中的钩画多与其他笔画相似，如竖钩类撇，戈钩类捺，竖弯钩为竖画与捺画的组合等。钩为主笔时，通常是偏重一侧，非左即右。竖钩是强化左侧，其余则强化右侧。

心

子

巴

元

也

先　光　哉　或　民　事

戌

成

威

咸

荒

风

三、偏旁部首

1. 左偏旁

左偏旁是指左右结构的字中，位于字左边的部分。左偏旁一般笔画较少，占据整个字的空间大小和分量也比较小。横向的占位多在三分之一左右。左偏旁在书写时，其左边的笔画往往伸展，而右边的笔画收缩，这样可以和字的右部形成平正匀称的形态。

沾

河

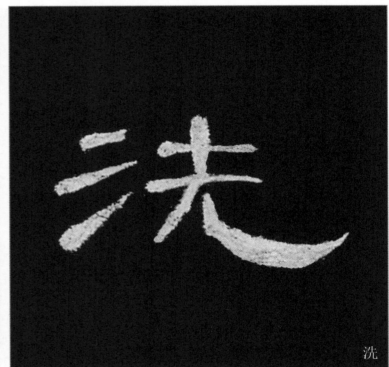

洗

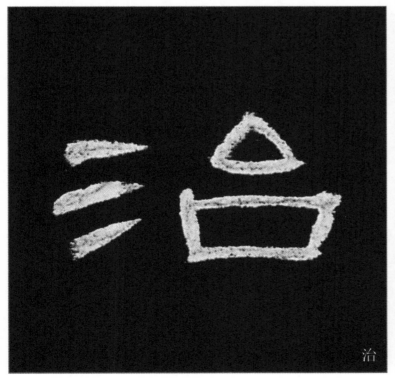

治

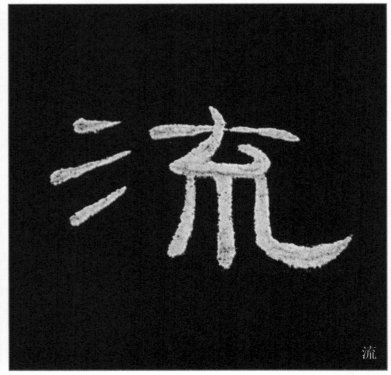

流

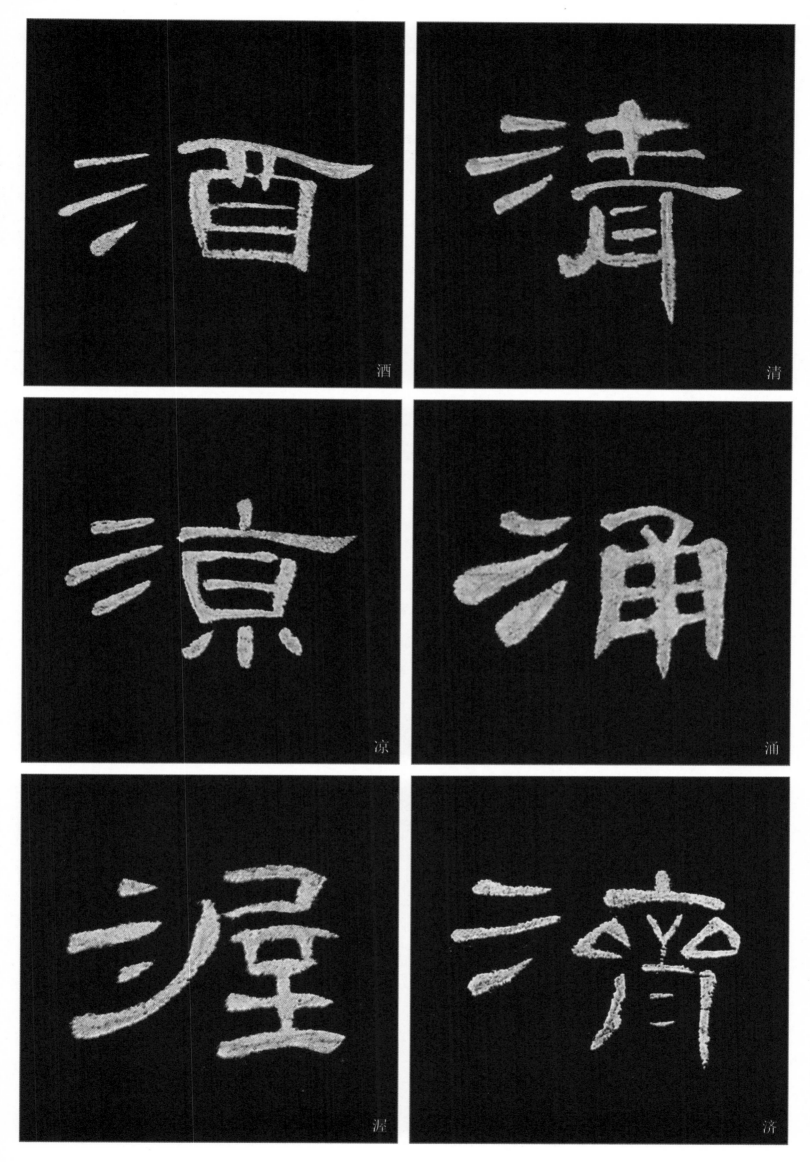

酒

清

涼

涌

渥

済

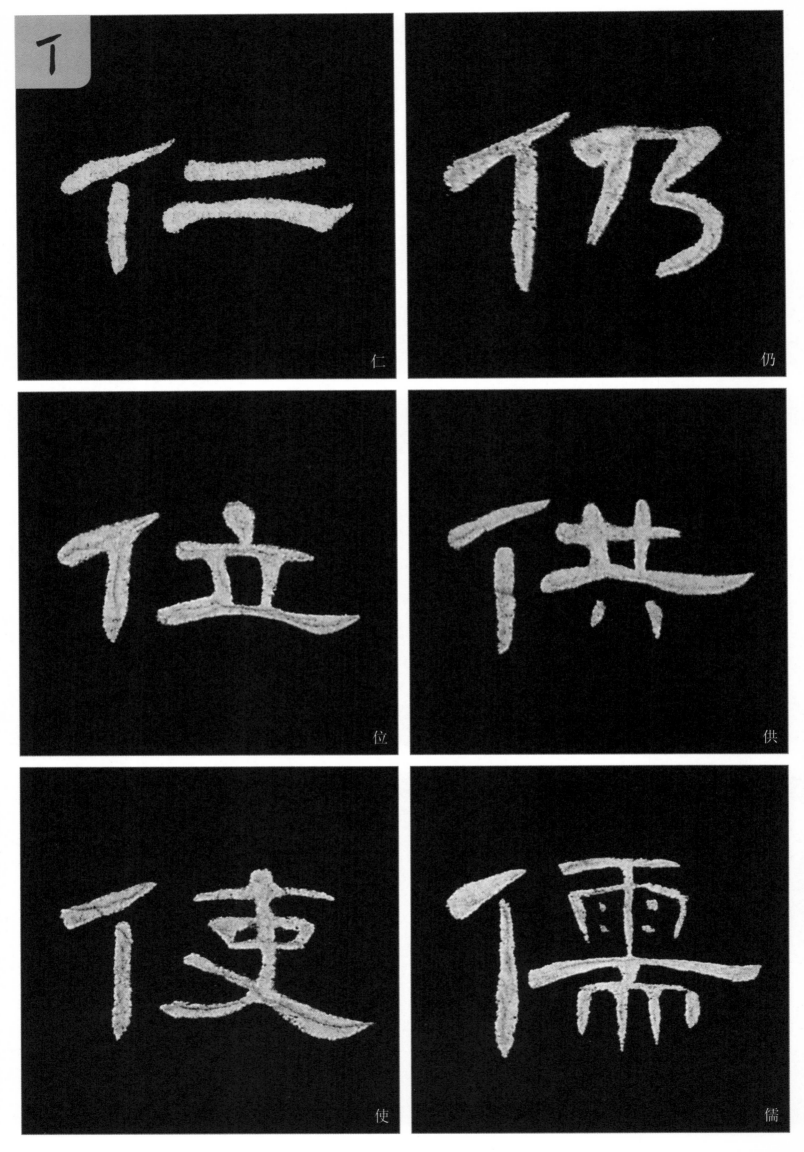

仁

仍

位

供

使

儒

20

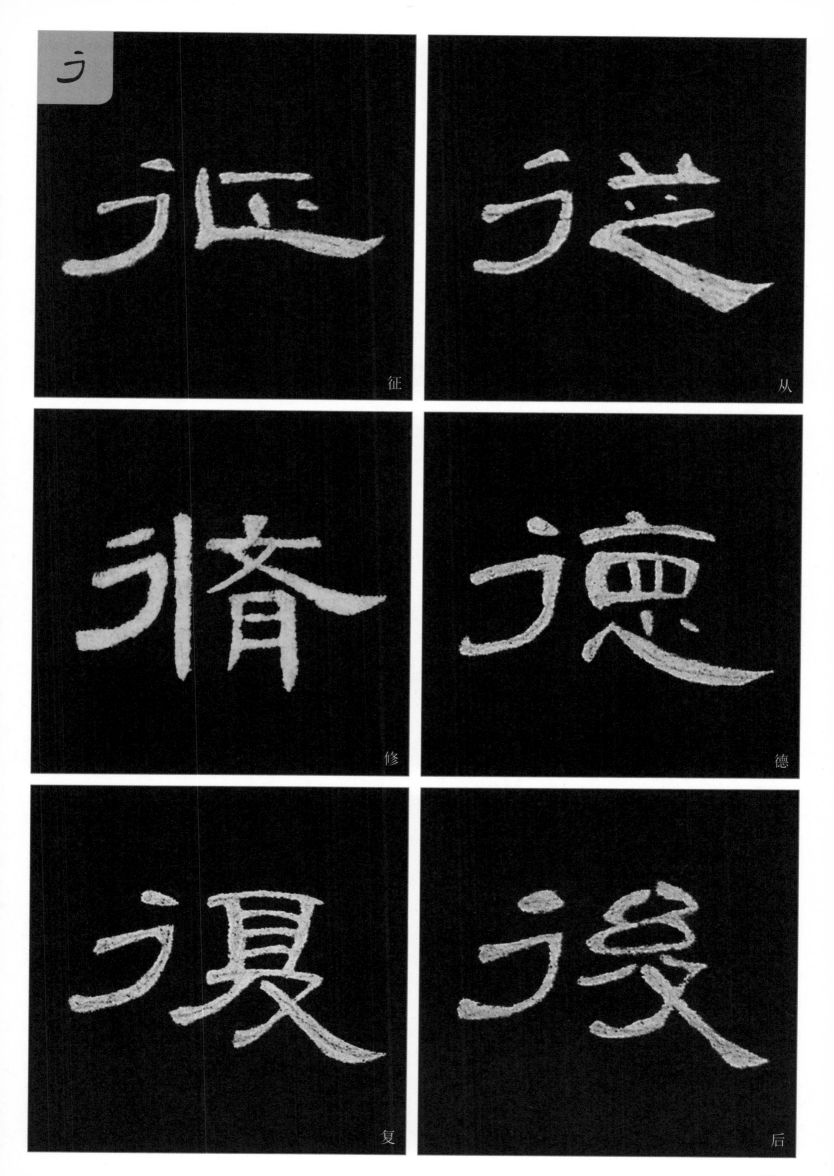

征

从

修

德

复

后

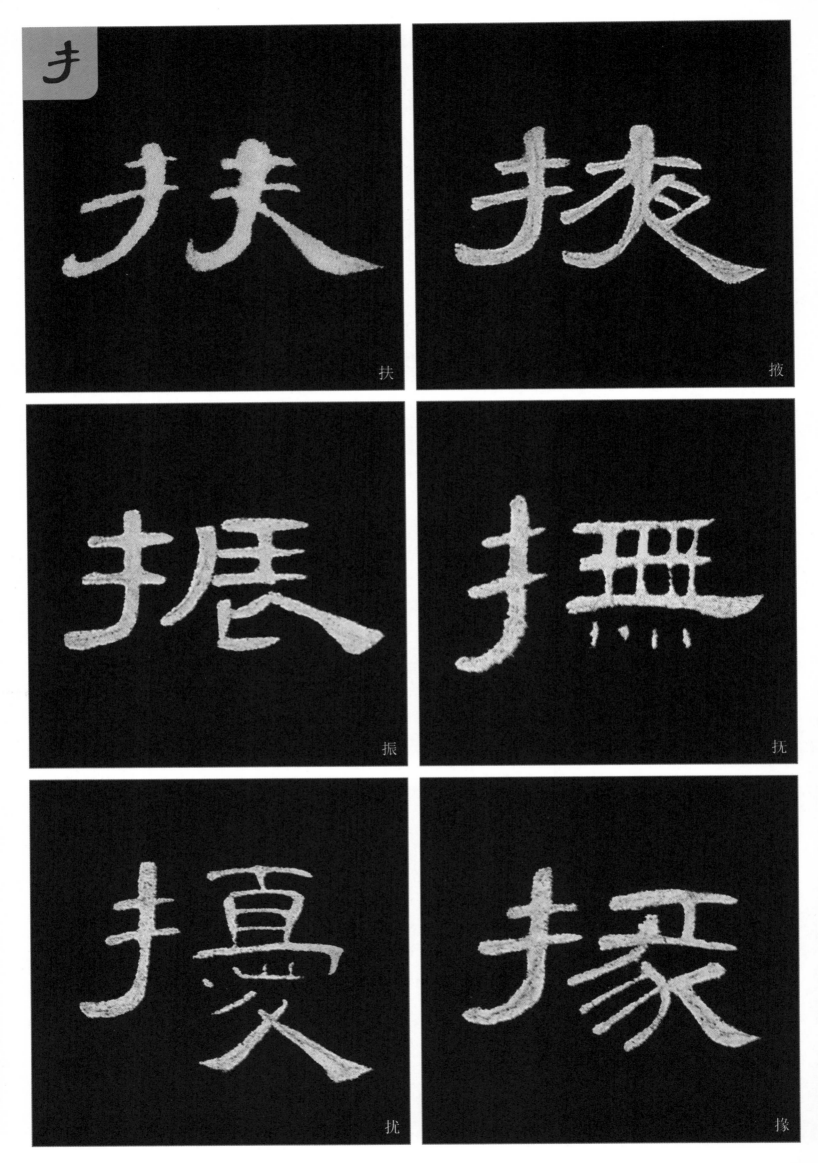

扶

扱

振

抚

扰

搪

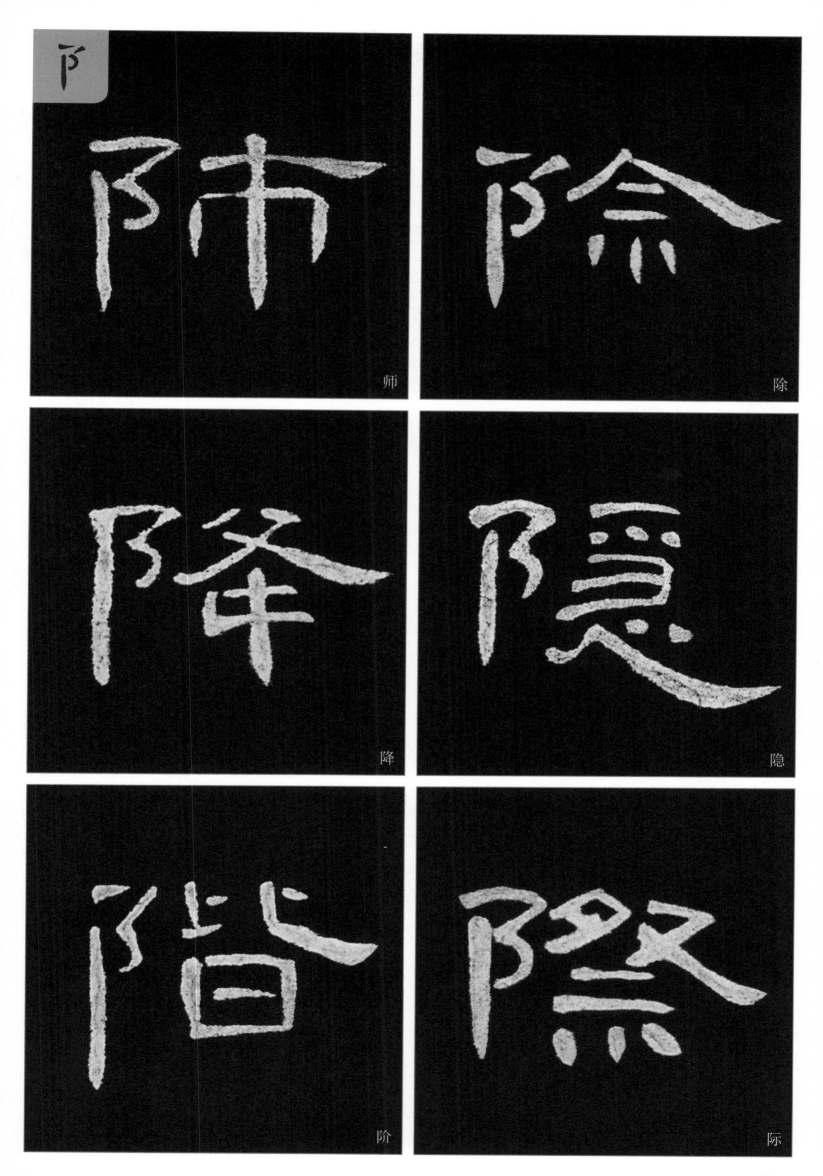

阝

师

除

降

隐

阶

际

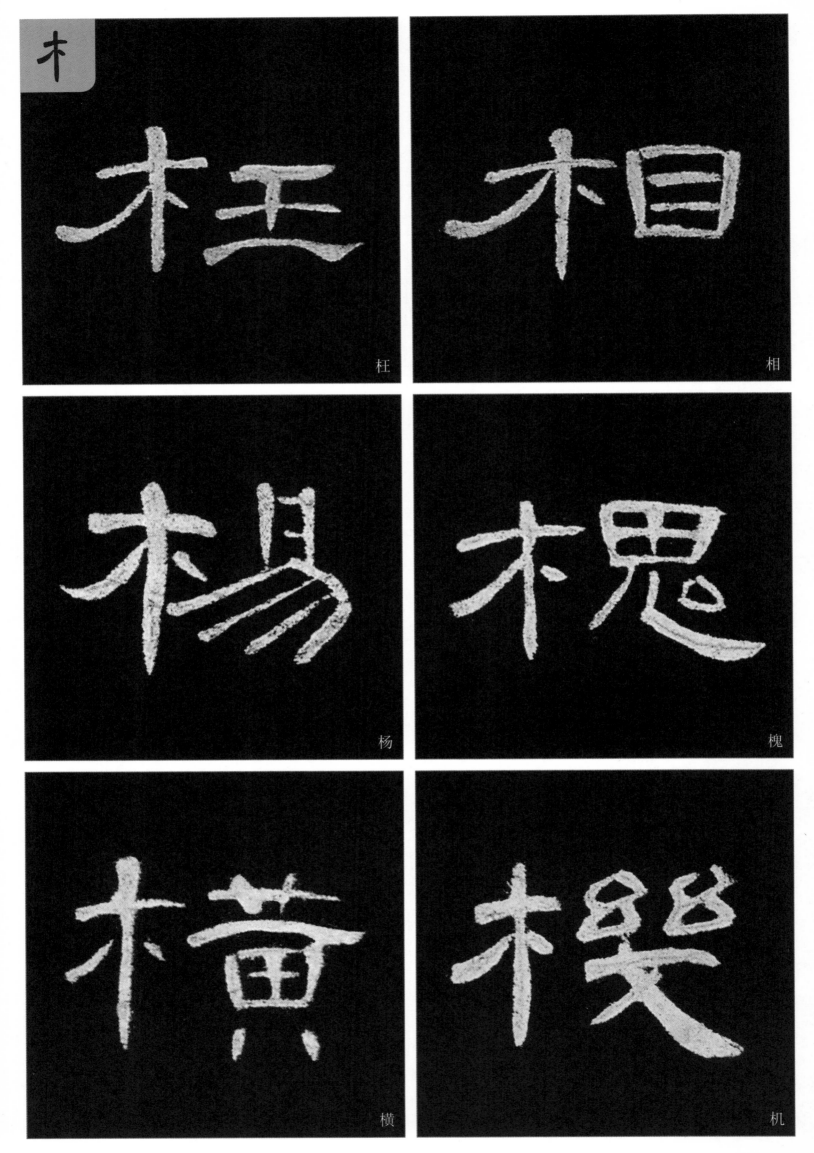

枉

相

杨

槐

横

机

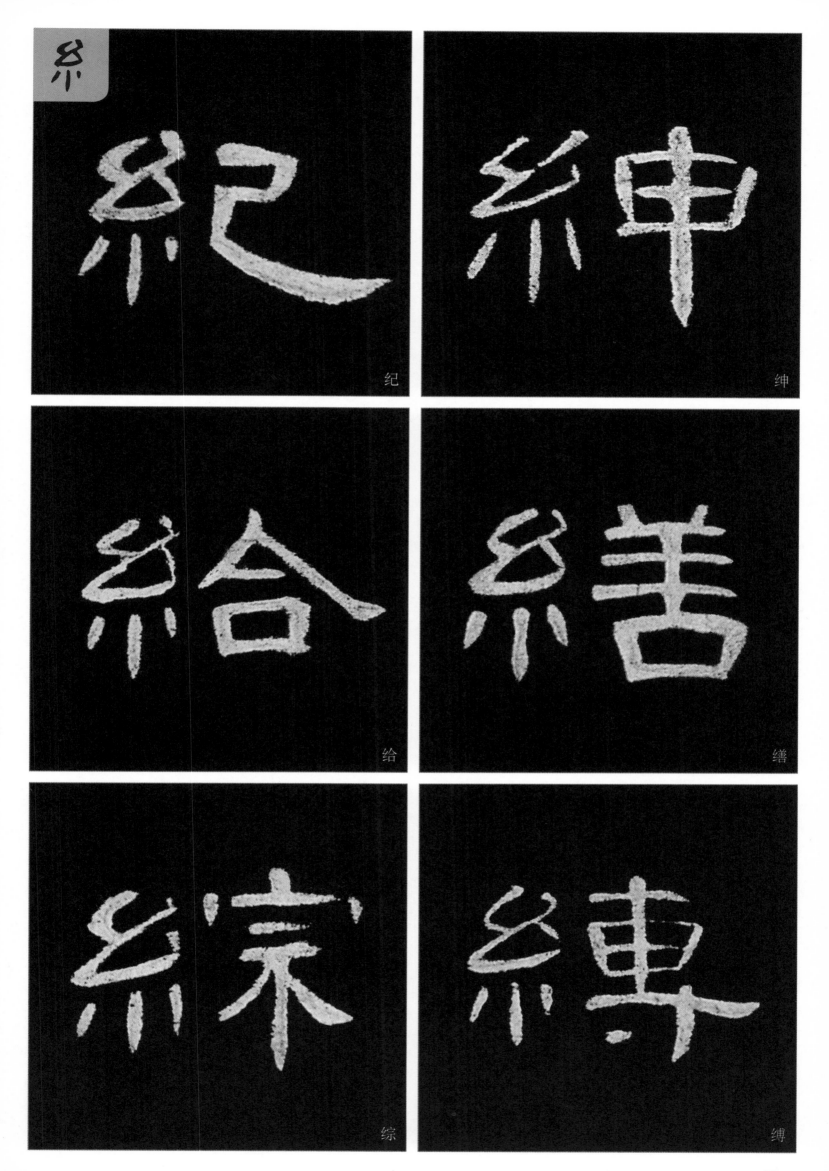

纪

绅

给

缮

综

缚

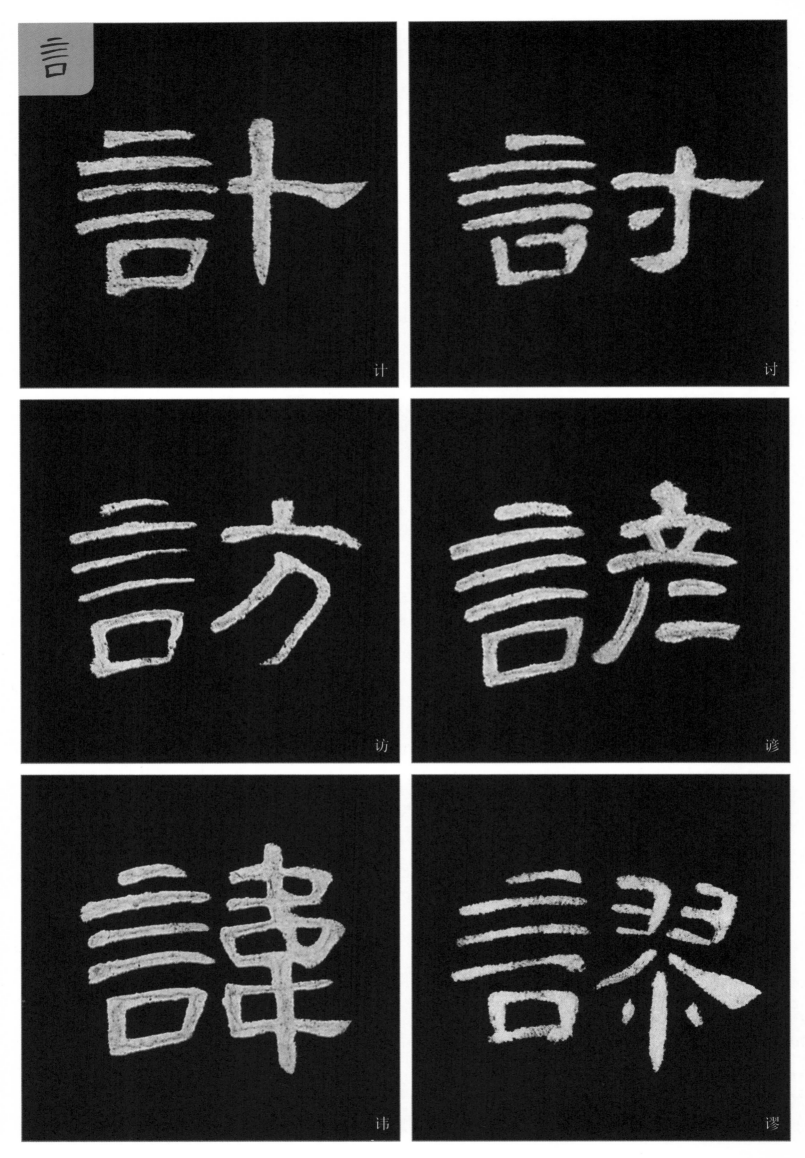

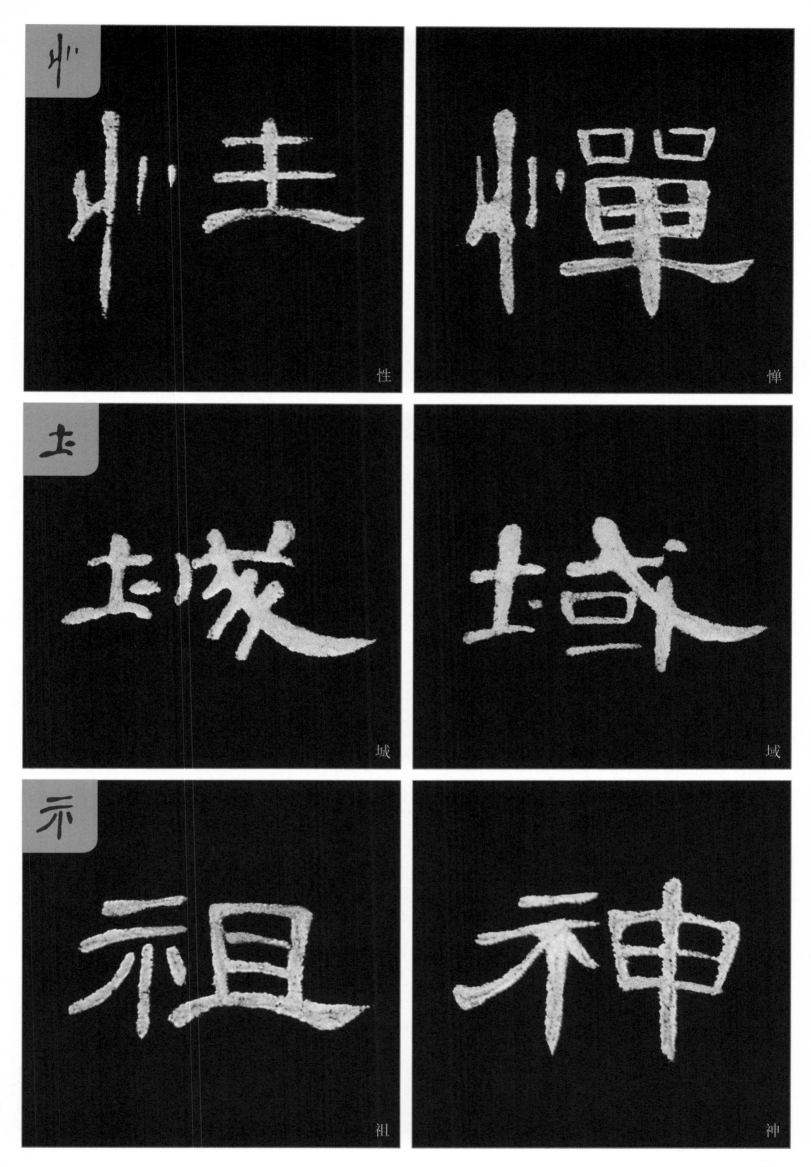

性 憚 城 域 祖 神

火

女

口

煌

烧

如

姓

以

嗟

子

王

月

孔

孙

理

瑑

服

脮

張

弹

残

殊

程

和

贝 赐

车 辅 转

金 录 铎

2. 右偏旁

右偏旁是指左右结构的字中，位于字右边的部分。由于汉字的书写习惯，右偏旁一般比字左边的部分写得较为舒展，尤其是右偏旁有捺画的时候，往往成为字的主要部分或主要笔画。右偏旁或占空间较多，或笔力较重，与字的左部产生一弱一强的节奏，在结构上形成虚实对比。

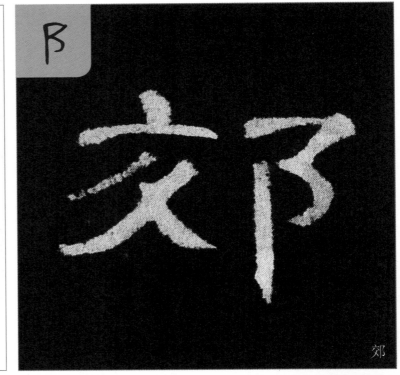

郊

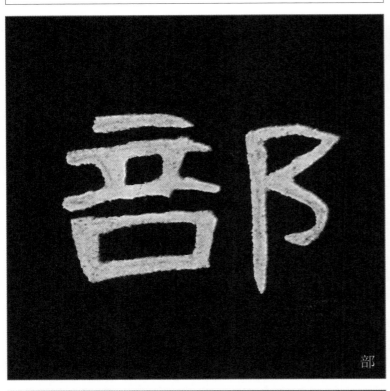

部

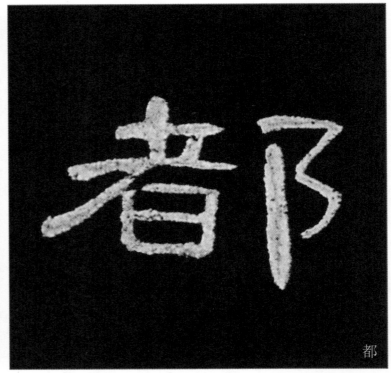

都

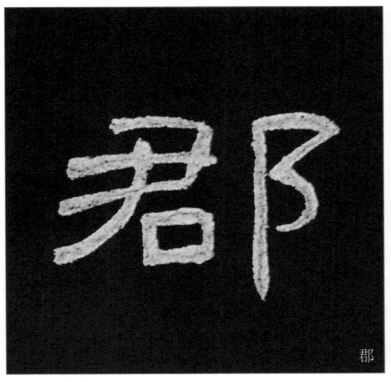

郡

郭

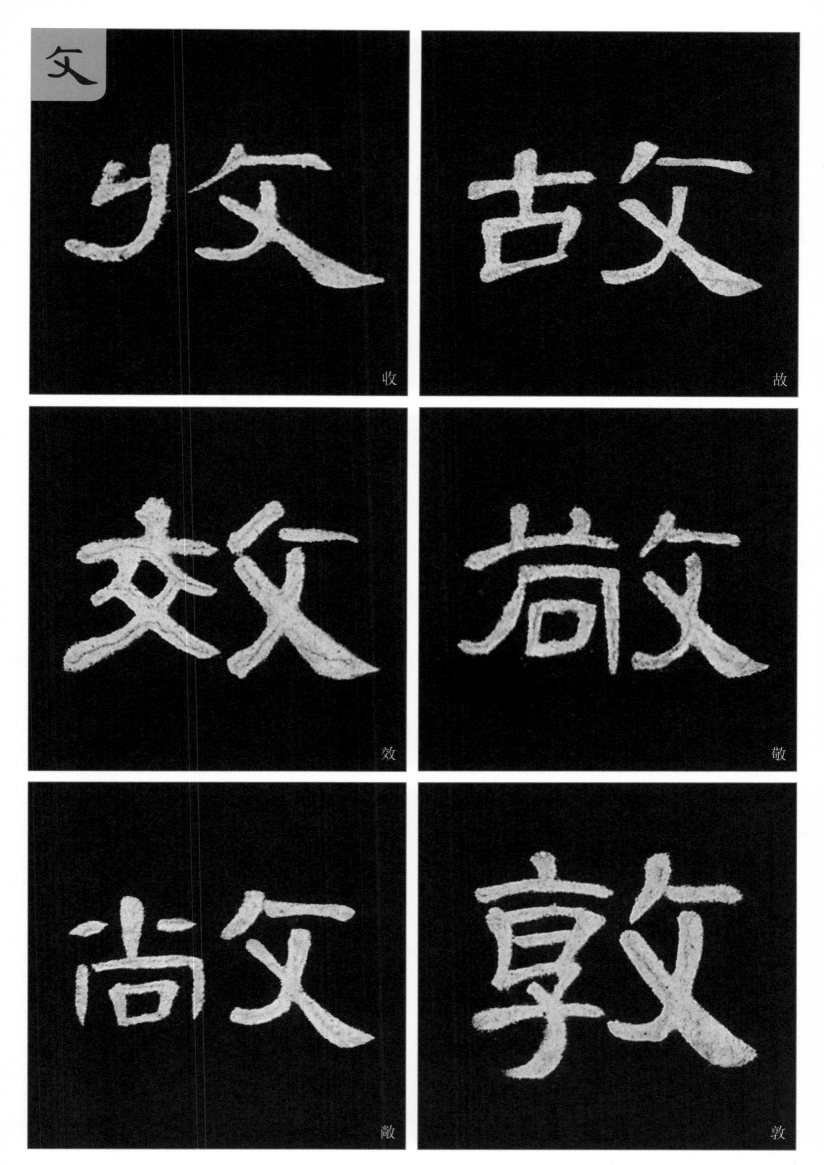

攵

收

故

效

敬

敳

敦

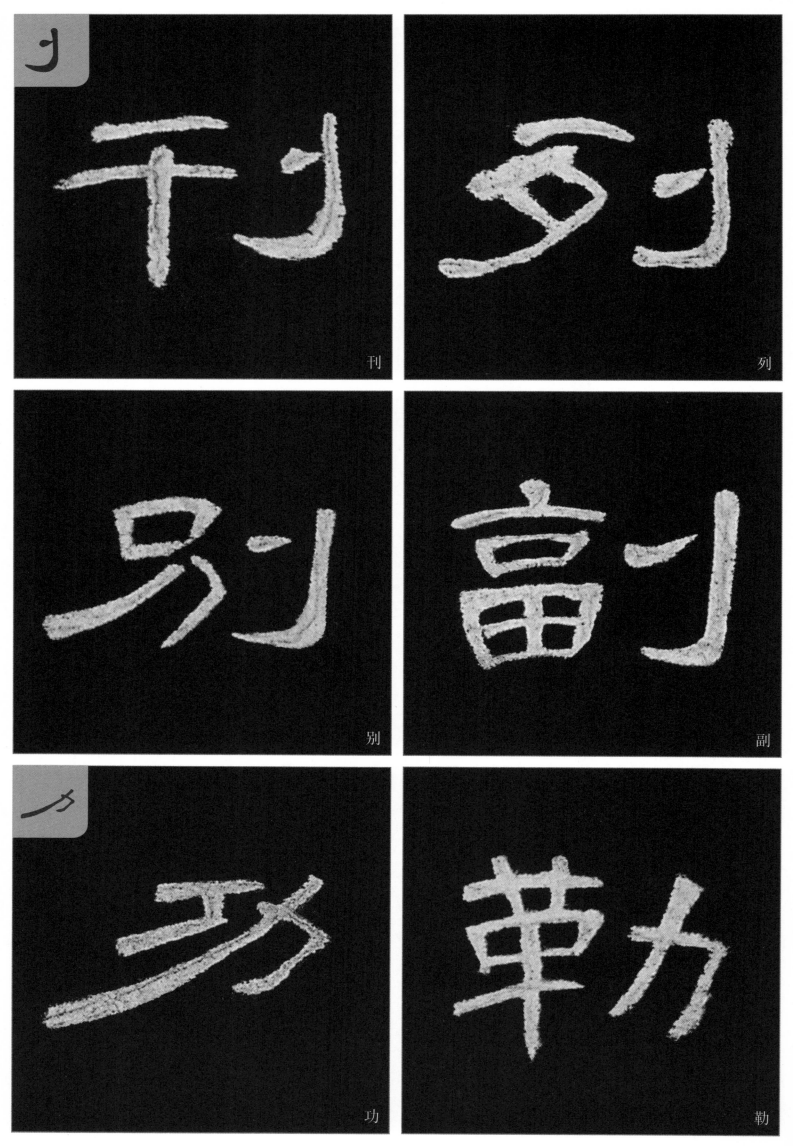

刊

列

别

副

功

勒

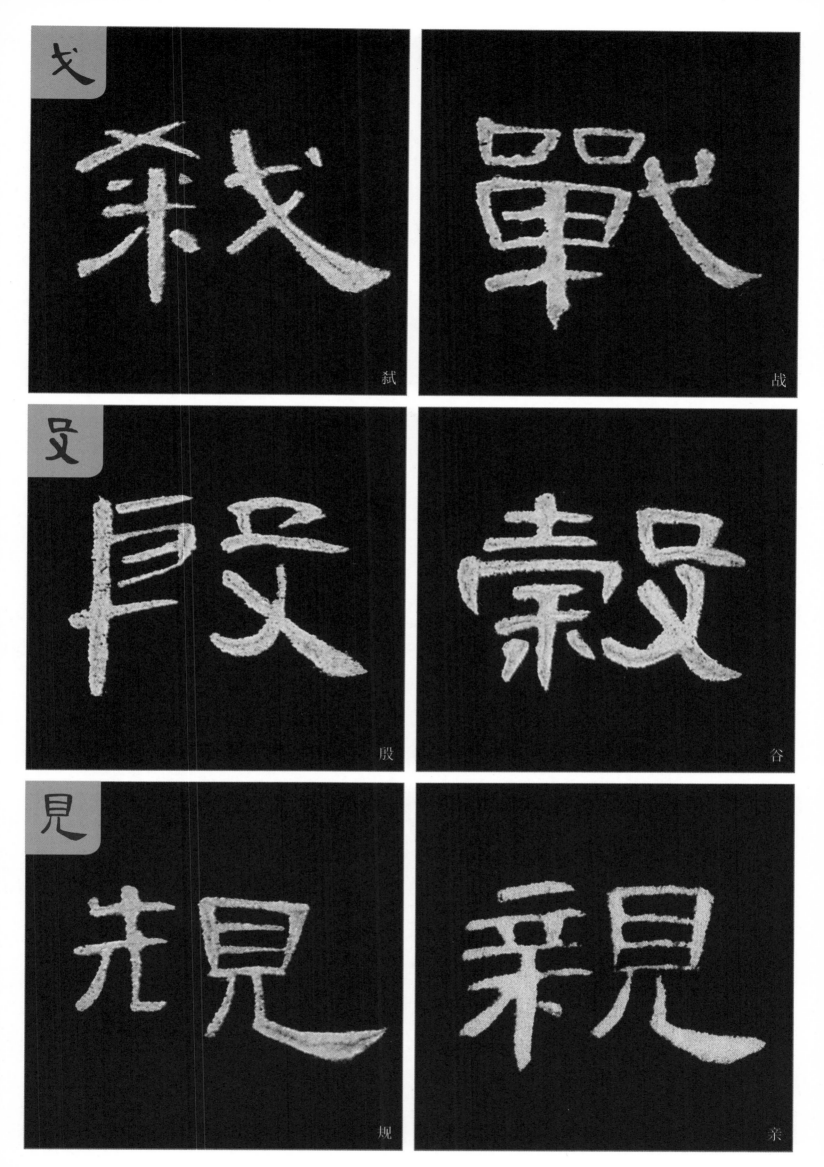

3. 字头

字头是指上下结构的字中，位于字的上方的部首。因为字的重心稳定性的要求，字头一般写得较下部紧缩，宽度、长度都小于字的下部，如日字头、爪字头等。但有的字头也因势采用以上覆下的布局，如宝盖头、人字头等。需要注意的是字头和下部的宽窄变化根据笔画结构的需要而变化，以增强书写的艺术性，如草字头。

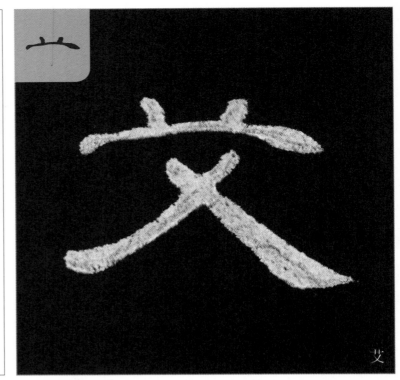

芆

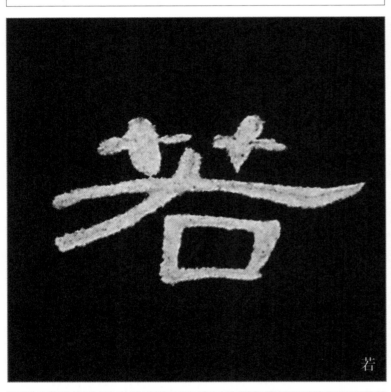

若

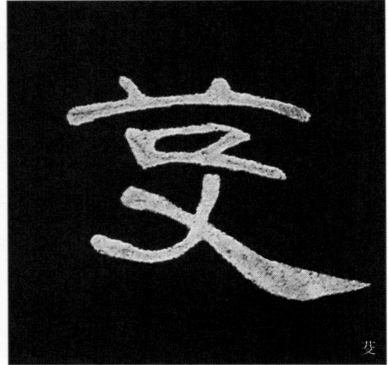

芠

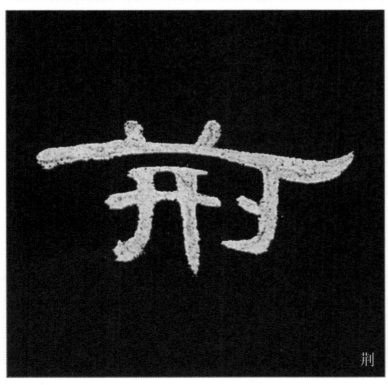

荆

茅

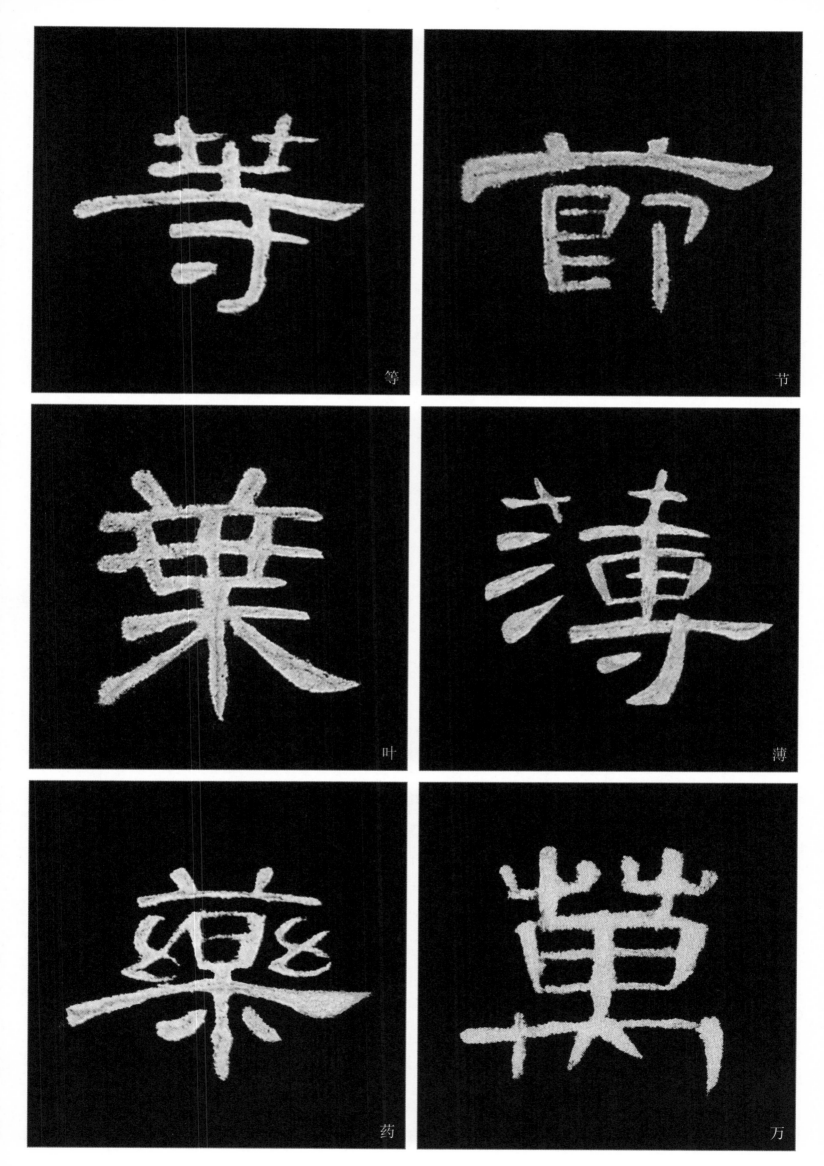

等

节

叶

薄

药

万

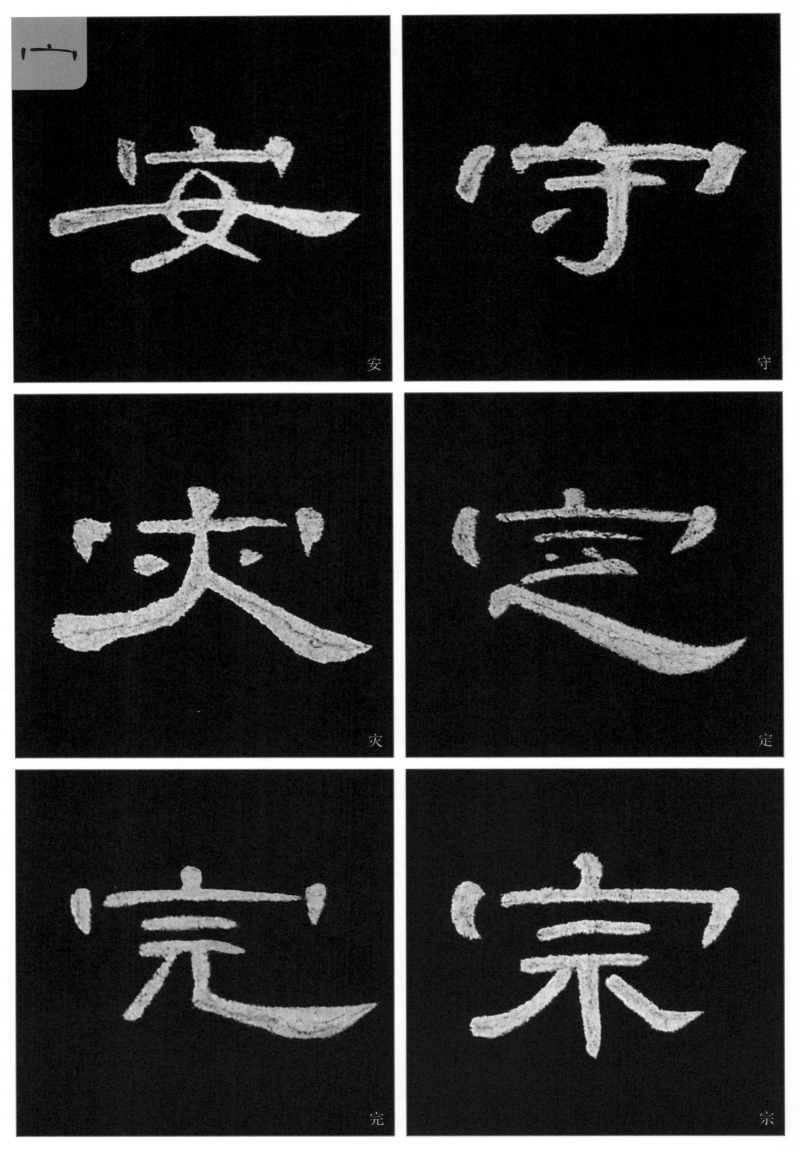

安

守

灾

定

完

宗

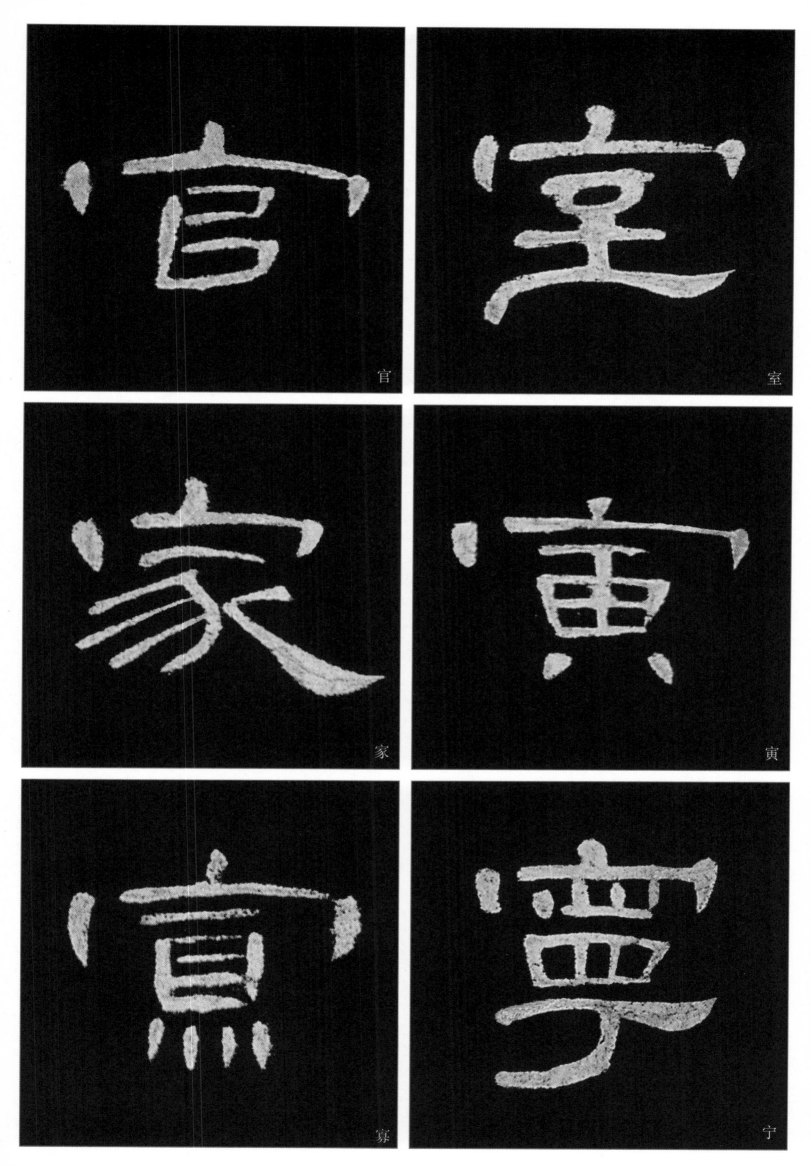

官

室

家

寅

寡

宁

39

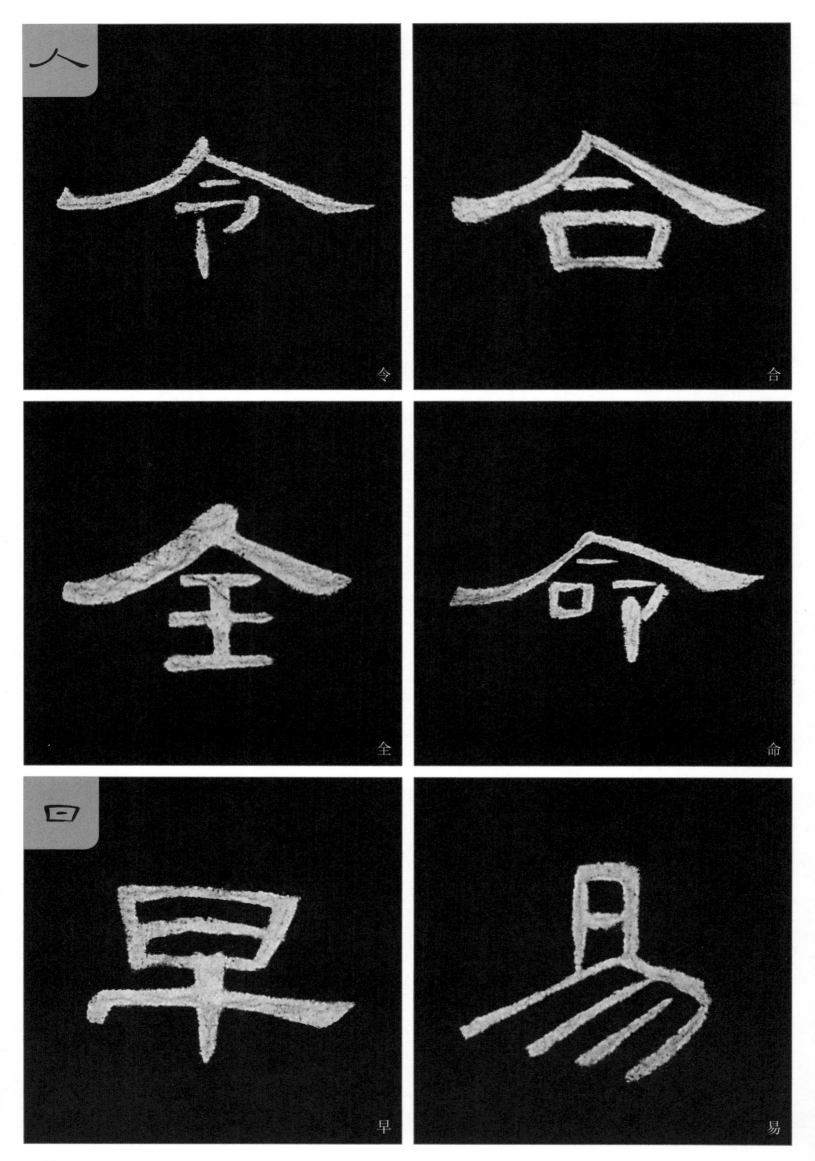

令

合

全

命

早

易

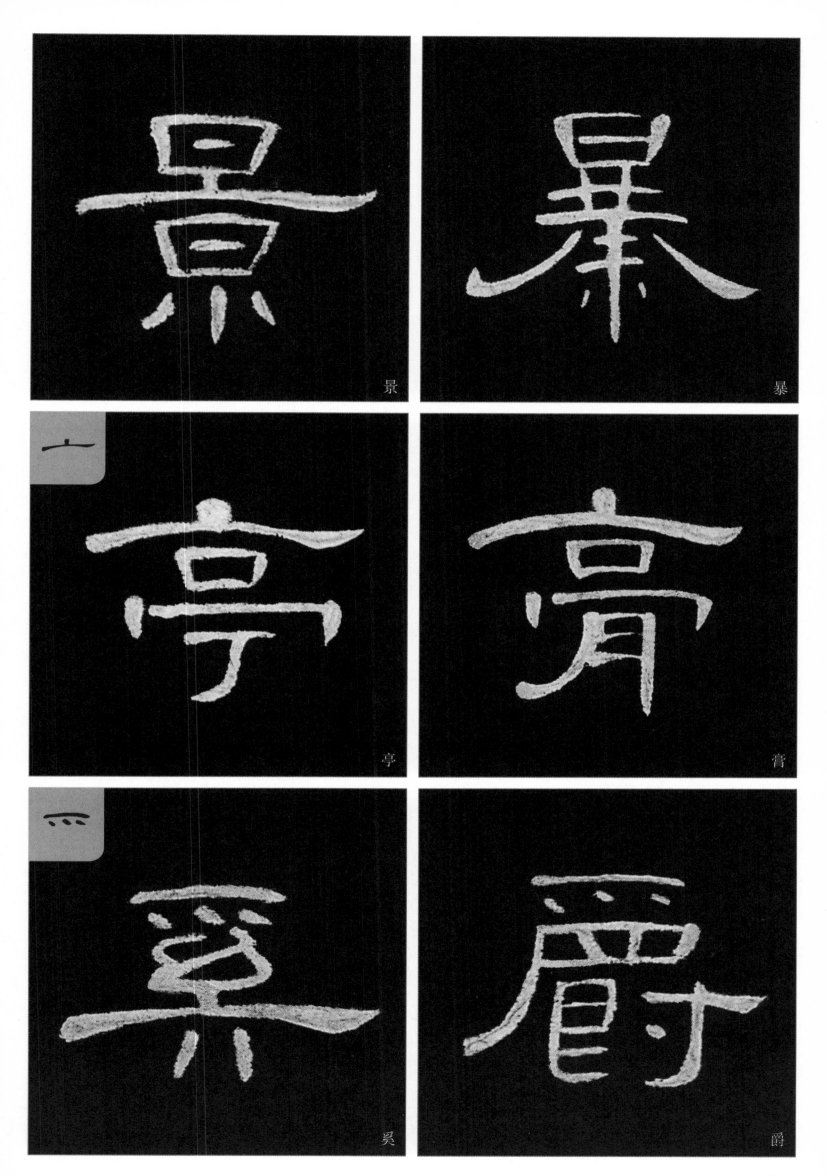

景

暴

亠

亭

膏

灬

奰

爵

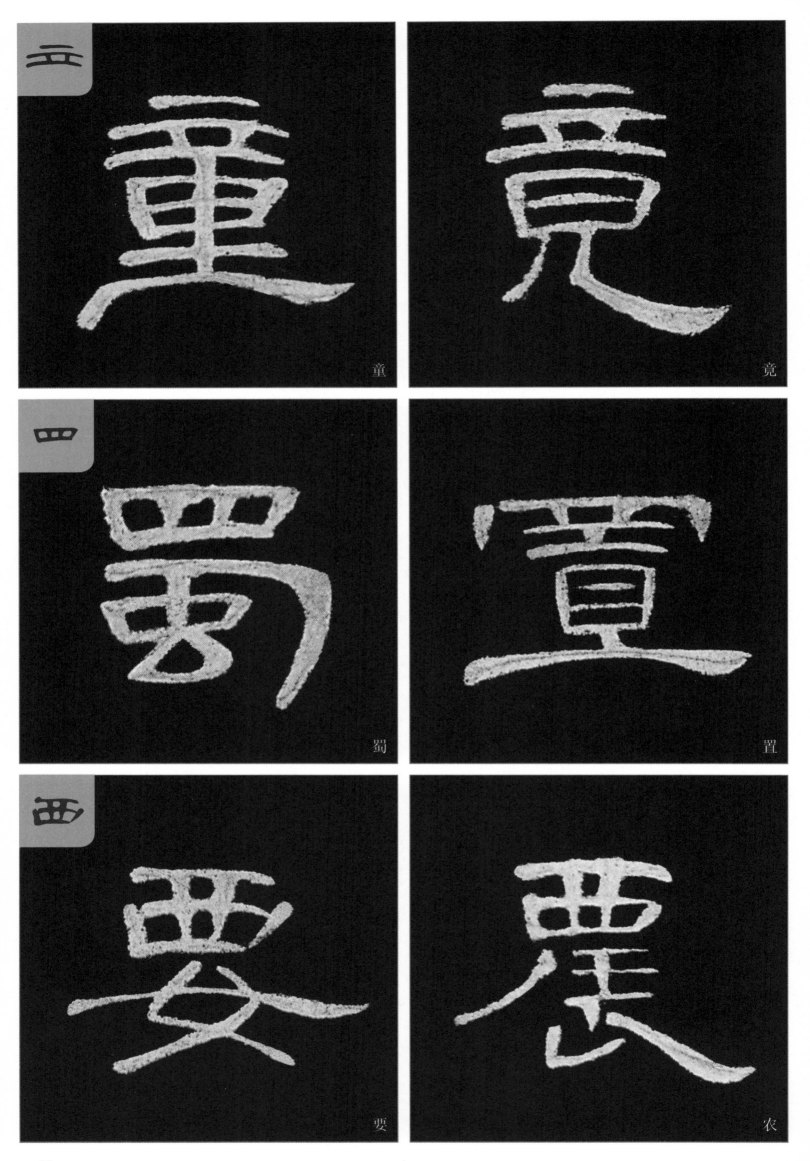

童

竟

蜀

置

要

农

4. 字底

　　字底是指上下结构的字中，位于字下方的部首。因为字的重心稳定性的要求，字底的部首一般写得较上部开张，较字的上部宽，以此可以承载整个字的重量，稳定重心。但有的字也常采用上宽下窄、上重下轻的结字方式，如"八字底""四点底"的字。八字底的两点和四点底的四点形态各异，运笔走向都不相同，写时注意区分点的倾斜程度和高低位置，以保证字的平稳。

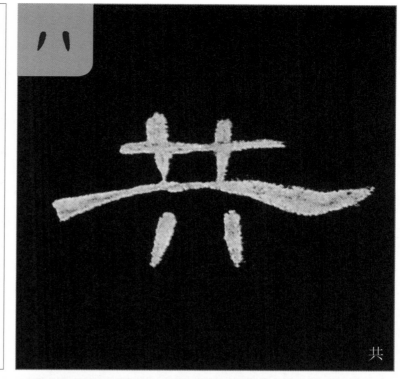

共

其

典

与

兴

心

志

恩

惠

意

感

慰

44

烈　无

鱼　勋

贡　负

贤

贤

子

李

学

口

各

告

5. 框廓

　　框廓是指包围结构的字中，位于字外框的部分。包围结构的字在书写上要处理好内外部分和笔画的关系，要距离适当，组合自然。一般框廓宽博舒展，内部短小紧促，均匀分割内部空间。同时要注意框廓各笔画之间的搭配连接处的变化，或断或连，或伸或缩。

近

逄

述

逆

造

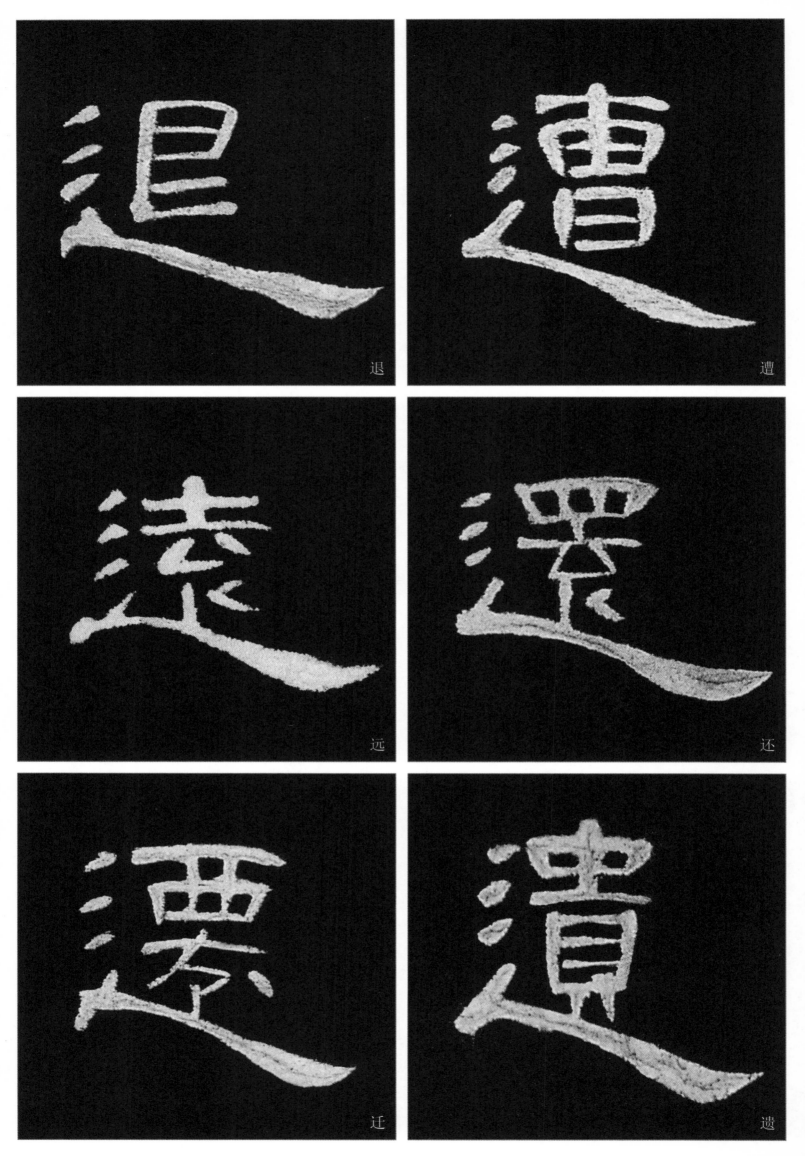

退

遭

远

还

迁

遗

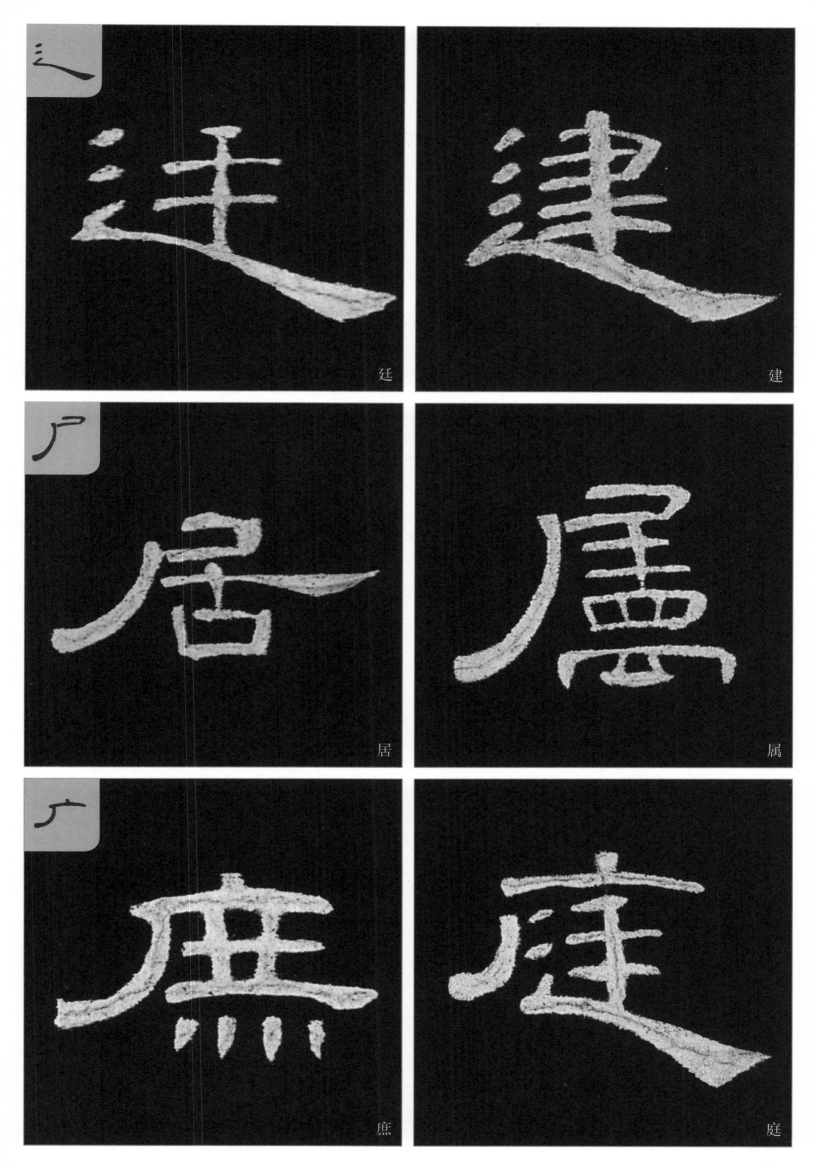

廷

建

居

属

庶

庭

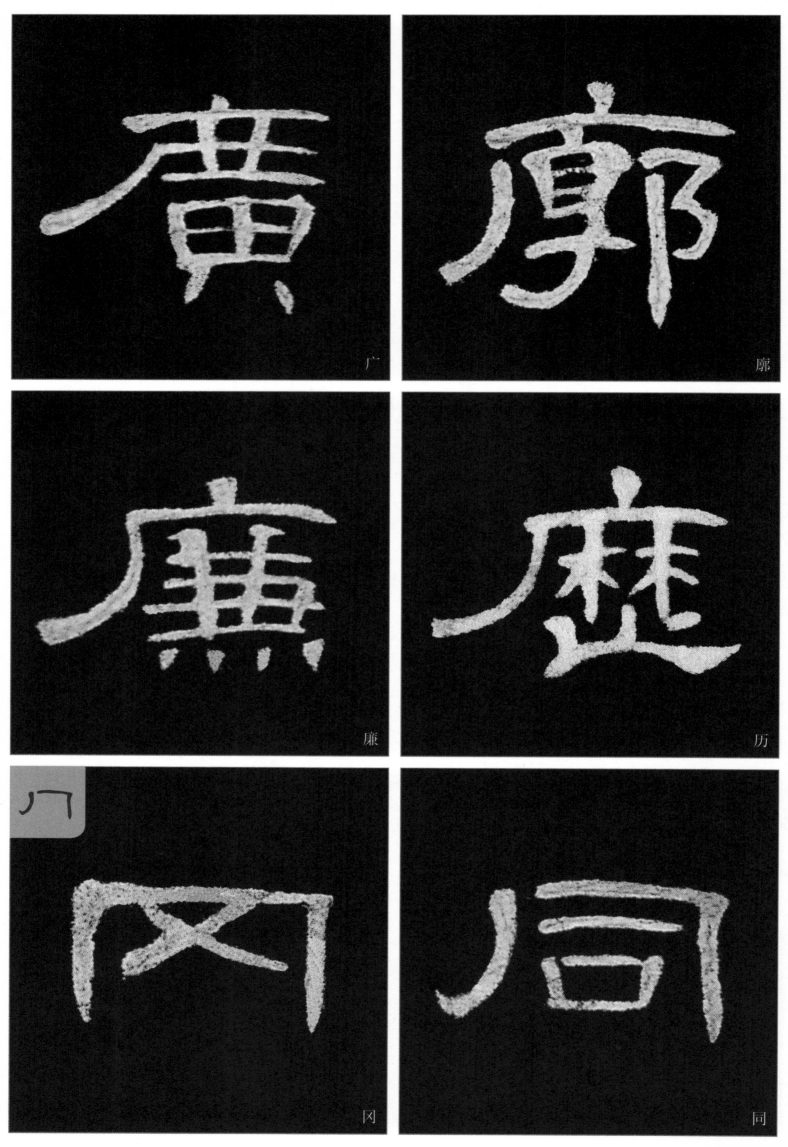

广

廓

廉

历

冈

同

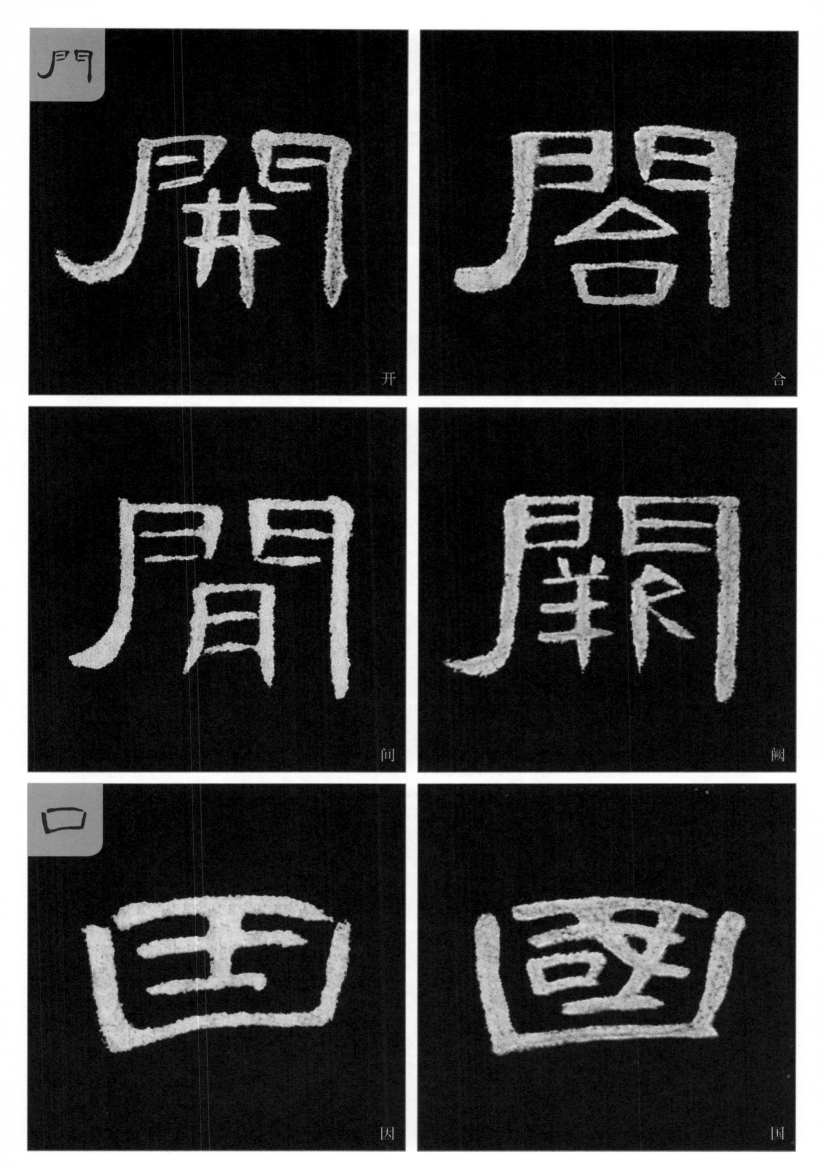

开

合

问

阙

囚

国

书写作品需要积字成篇，因此我们整理了部分常用字供大家练习。有些字与今天通行的写法存在差异，临习时不仅要学习基本笔法和结构特征，同时也要了解繁体、异体和规范汉字之间的区别和用途，做到准确使用。

女　山
白　氏　世
丙　母　出
司　存　朱
丞　而　西

年　羽　伐

好　有　老

忍　辰　里

雨　叔　季

周　者　武

53

门 政 金

延 赴 泉

明 屋 重

华 甚 郎

商 幽 承

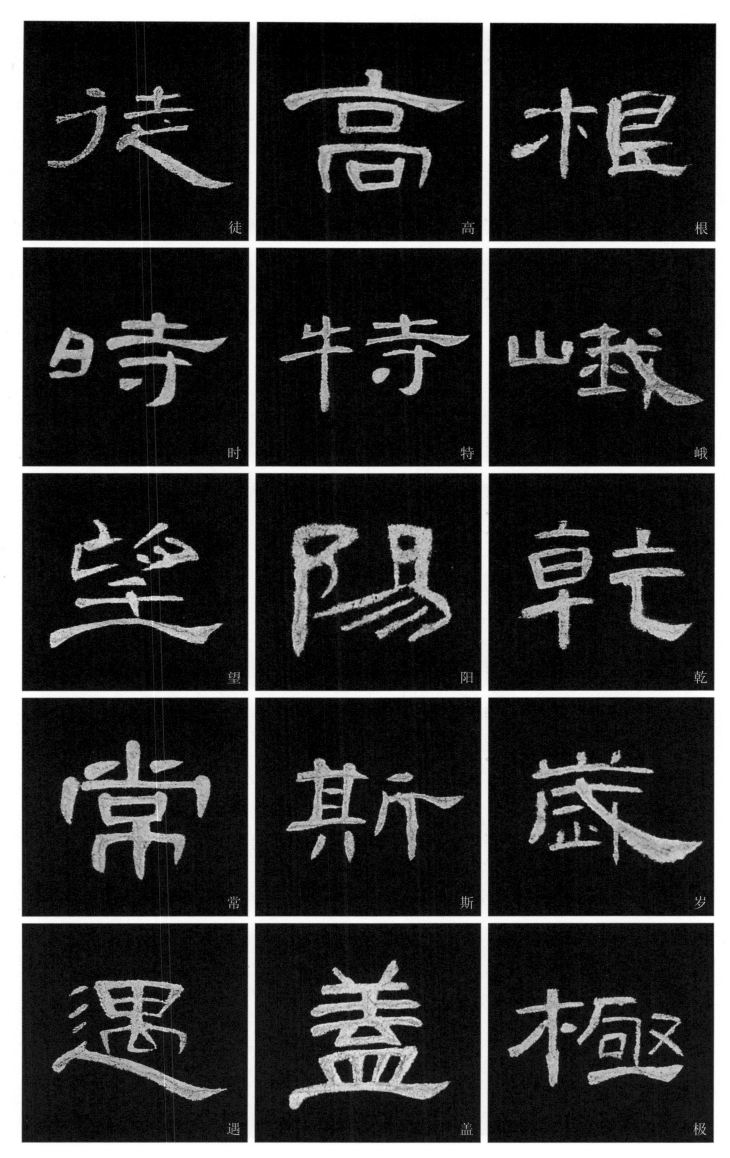

徒　高　根

时　特　峨

望　阳　乾

常　斯　岁

遇　盖　极

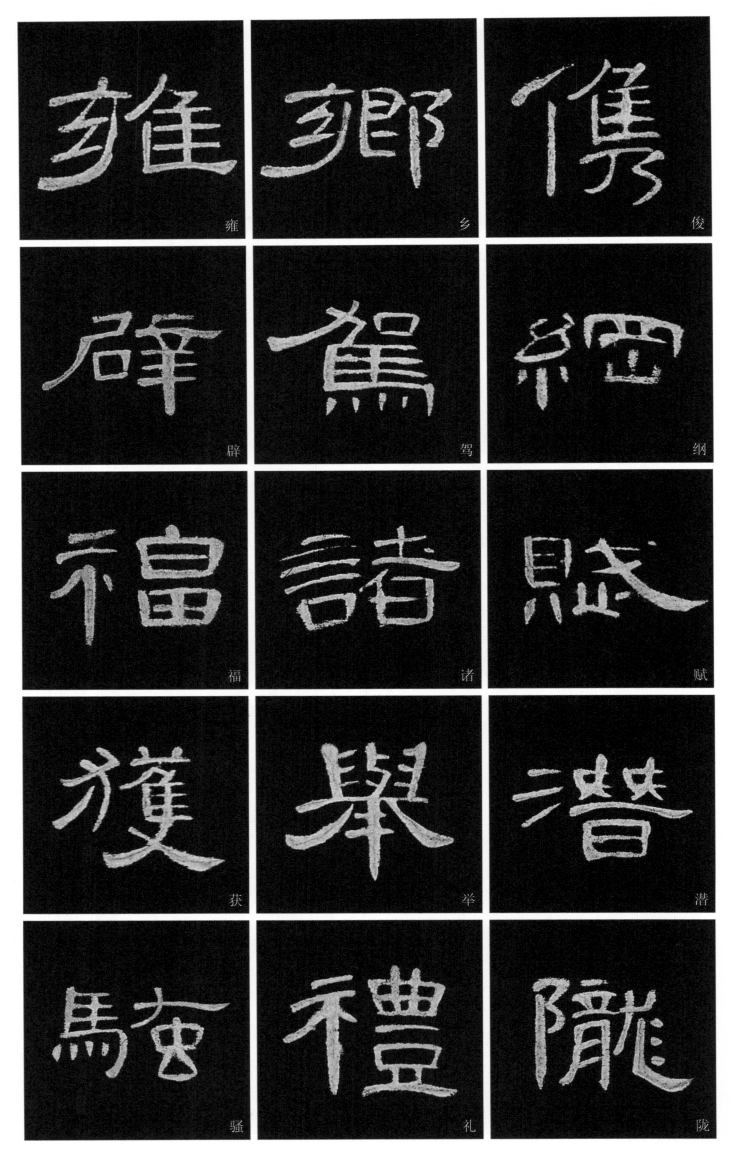

雍　乡　俊

辟　驾　纲

福　诸　赋

获　举　潜

骚　礼　陇

56

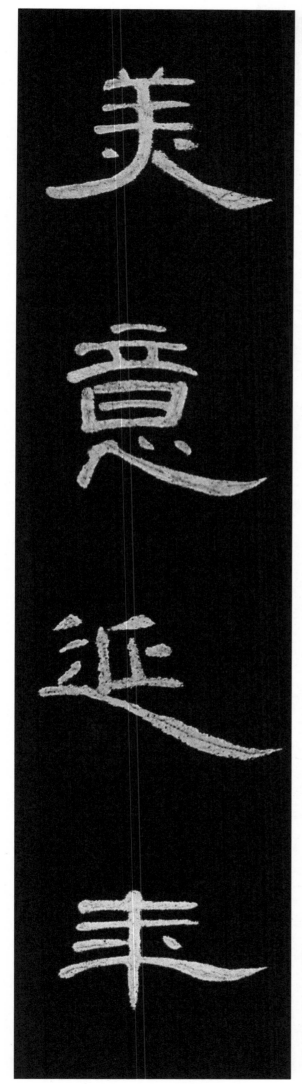

条幅：美意延年

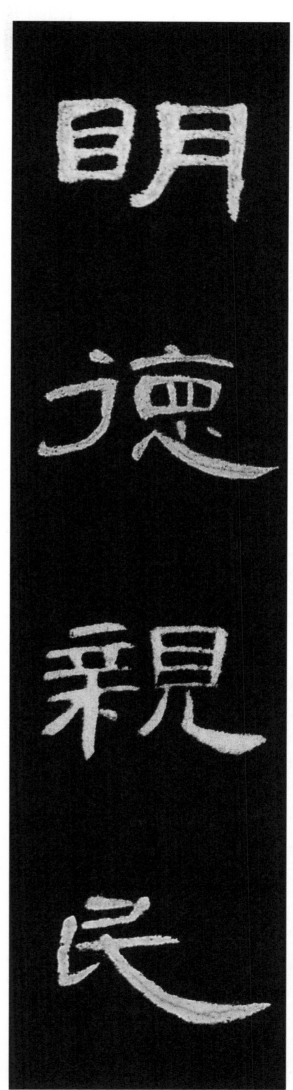

条幅：明德亲民

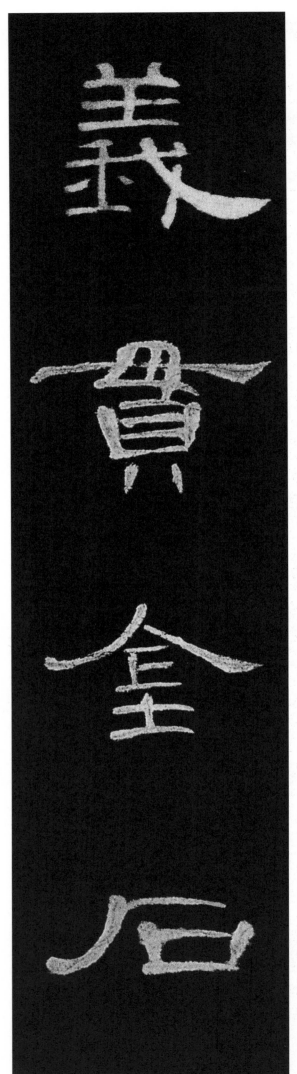

条幅：义贯金石

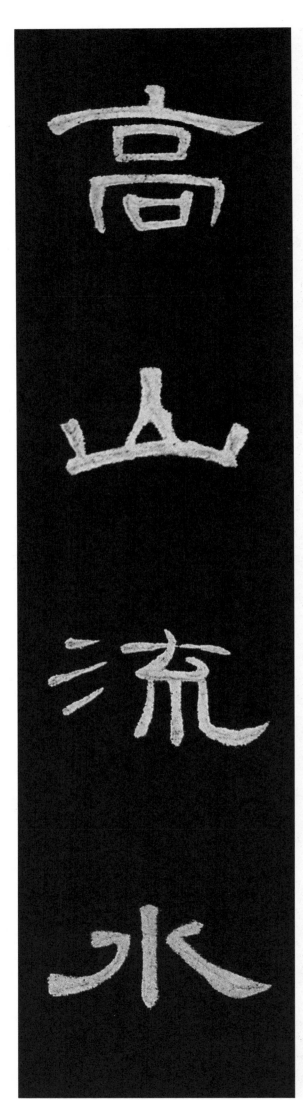

条幅：高山流水

58

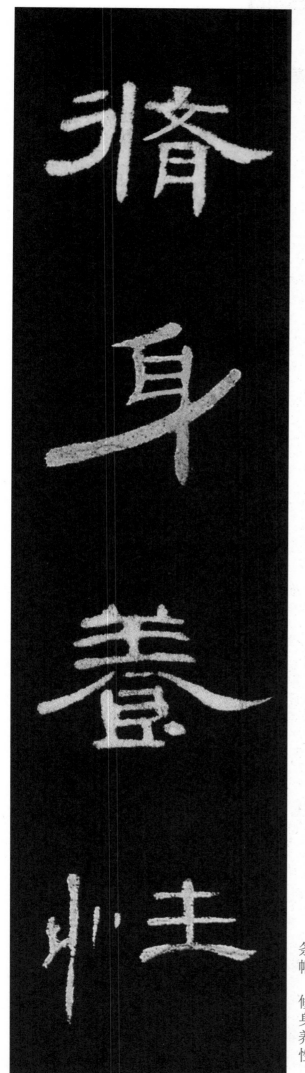

条幅：修身养性

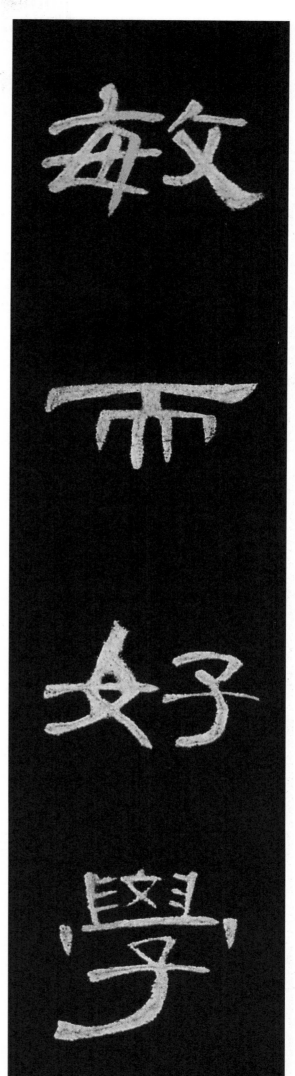

条幅：敏而好学

59

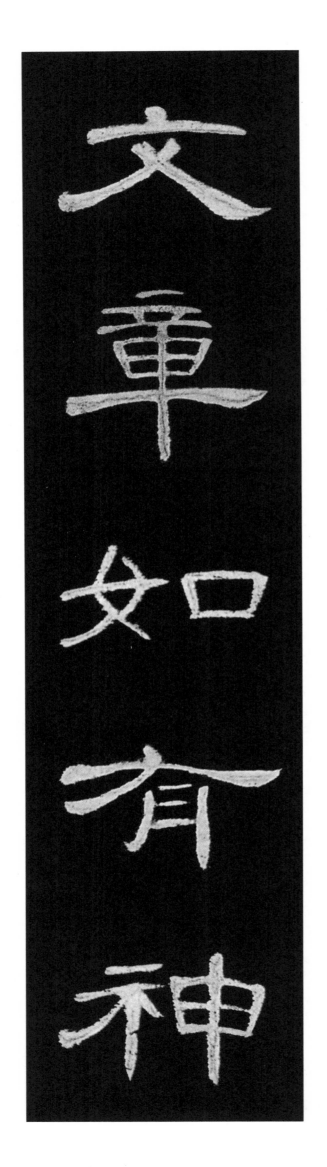

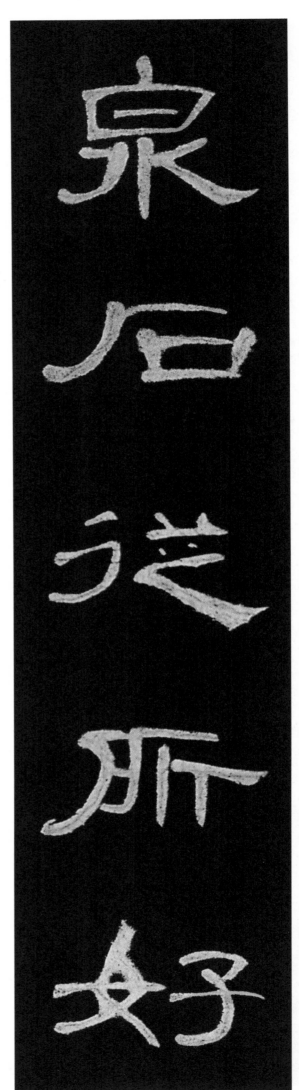

对联：泉石从所好 文章如有神